自律抽象

————

朴在鎬

자율추상
Autonomous Abstraction

박재호

2022년 6월 23일 초판 1쇄 발행

지은이 박재호
발행인 조동욱
편집인 조기수
기 획 허 계
펴낸곳 헥사곤 Hexagon Publishing Co.
등 록 제 2018-000011호 (2010. 7. 13)
주 소 경기도 성남시 분당구 성남대로 51, 270
전 화 070-7743-8000
팩 스 0303-3444-0089
이메일 joy@Hexagonbook.com
웹사이트 www.hexagonbook.com

자율추상

Autonomous Abstraction

박재호

HEXAGON

차 례

자생 추상-살은 날들의 감각에 밀착한 추상

심상용 (서울대학교 미술관 관장. 미술사학 박사)

박재호의 화풍은 유럽 앵포르멜Informel 미학에서 영감을 취하는 것에서 시작해. 1980년대 한 때는 한국 전통 수묵화의 미학과 기법에 심취하기도 하면서, 추상회화 형식을 일관되게 탐색해 왔다.

어차피 추상은 그 미학 자체가 실체의 결정적인 것이 보이지 않는 차원이기에, 자신과의 은밀한 결탁이나 적절한 타협으로, 무엇보다 당대를 풍미하는 시의적 담론으로 보호막을 치면서 어물쩡 넘어갈 수도 있을 문제였다. 어차피 실증이나 논증이 아니라 설득의 문제일 터이니. 적어도 한국의 60, 70년대 상황에서는 더욱 그러했을 터고, 그런 화단 풍토는 (아마도) 박재호 같은 화가에게 스스로의 화풍을 반추하도록 만든 계기가 되었을 것이다. '적절하게 있어 보이는'만큼의 형식적 구색을 갖추는 것이 목적하는 바라면, 그리 긴 시간을 뭔가를 잃어버린 사람처럼 쭈뼛쭈뼛, 망설이고, 이리저리 서성거릴 필요가 무엇이 있겠는가. 특히 박재호 정도의 출중한 감각이라면, 그 정도의 성과-처럼 보이는 것-에 이르는 것은 단언컨대 일도 아니었을 것이다.

1980년대 후반 즈음에 이르렀을 때, 박재호만의 농익은, 자신의 미학이 빼닮게 재현된, 섬세하고도 감각적인 운율에 실린, 한 편의 시詩와도 같은 추상이 모습을 드러냈다. 이 추상성은 유입된 앵포르멜 미학의 그것과 완연하게 구분되었다. 그것의 깊게 패인 주름은 반듯하게 펴져 있고, 회의주의, 불길한 암운暗雲은 걷혀 어디론가 사라졌다. 이것은 한결 경쾌하고 흐르고 생동하는 세계다. 의식은 한결 맑고, 감각은 낱낱이 살아 꿈틀거리고, 그 사이로는 정감情感의 냇물이 흐른다. 이 추상은 미국의 액션 페인팅Action Painting 계열의 것, 그러니까 무의식이나 잠재의식에 의존하는 사유와도 크게 상이하다.

박재호 추상회화에 있어 추상성은 유럽과 미국의 추상회화가 천착했던 그것과 궤를 달리한다. 박재호의 것은 삶의 경험을 타고 올라오는 추상이요 추상성이다. 분방한 선과 구성적 짜임새가 만드는 시적詩的 긴장감, 조밀함과 여백의 리듬, 여기선 회색조차 상실의 색이 아니다. 이 정조와 분위기는 자명하게도 비서구적이다. 이제껏 '자생적 추상성'에 대한 지지가 없지 않아 왔다. 하지만 더 중요한 것은 지금이 바로 그 지지 의사를 새삼 분명히 할 때라는 것이다.

살은 날들의 감각에 밀착한 추상

– 박재호의 추상회화론

심상용 (서울대학교 미술관 관장. 미술사학 박사)

한 편의 시와 같은

박재호가 속했던 시대의 흐름이 그러했듯, 서울대학교 미술대학 입학 후 그의 회화의 행보에도 대상계에 대한 드센 회의와 추상에 대한 시대적 기대가 크게 반영되었다. 당시 화가들이 대체로 그러했던 것처럼, 1960년대 박재호의 추상화 어법도 1966년의 〈만족〉이나 67년의〈푸른 시간 67〉같은 작품에서 확인되듯, 유럽 앵포르멜Informel 미학에서 영감을 취했던 흔적이 역력했다. 1970년대 들어서면서 앵포르멜의 자취는 한층 완화되는 반면, 중성적인 색면추상적 요인들과 다소간의 몽환적 뉘앙스가 더해진 형식적 특성이 중심으로 부각되는데, 1972년의 〈변조 72-1〉이나 78년의 〈기원 78-05〉 등이 그 대표적인 사례에 해당할 것이다. 1980년대 들어서서는 한때 한국 전통 수묵화의 정신과 미학, 기법에 심취하기도 했다. 이러한 특성은 87년의 〈자생공간〉 연작이나 〈백색 공간〉, 1990년대 초중반의 작품들에서 두드러졌다. 이후로는 기하학적 단위의 무한 반복을 내용으로 하는 일종의 전면 추상All Over Abstraction적 특성의 작품들이 선보이기도 했다.

추상 형식에 있어서의 모색과 변화는 1980년대 후반까지, 그러니까 근 30년 가까이 중단 없이 지속되었다. 그렇듯 화가로서 박재호의 행보는 짧지 않은 연단鍊鍛의 시간을 스스로 견디는 것이었다. 어차피 추상은 그 미학 자체가 실체의 결정적인 것이 보이지 않는 차원이기에, 자신과의 은밀한 결탁이나 적절한 타협으로, 무엇보다 당대를 풍미하는 시의적 담론으로 보호막을 치면서 어물쩍 넘어갈 수 있을 문제였다. 어차피 실증이나 논증이 아니라 설득의 문제일 터이니. 적어도 한국의 60, 70년대 상황에서는 더욱 그러했을 터고, 그런 화단 풍토는 (아마도) 박재호 같은 화가에게 스스로의 화풍을 반추하도록 만든 계기가 되었을 것이다. '적절하게 있어 보이는'만큼의 형식적 구색을 갖추는 것이 목적하는 바라면, 그리 긴 시간을 뭔가를 잃어버린 사람처럼 쭈뼛쭈뼛, 망설이고, 이리저리 서성거릴 필요가 무엇이 있겠는가. 특히 박재호 정도의 출중한 감각이라면, 그 정도의 성과–처럼 보이는 것-에 이르는 것은 단언컨대 일도 아니었을 것이다. 이 점에 있어서는 의심의 여지가 있기 어렵다. 이는 그가 열여덟 되던 해인 1958년에 그린 유화 〈용문사 불상〉(1958)을 보는 것만으로도 부족함이 없다. 그 유화는 고등학생 때에 그가 이미 대상對象을 마음으로 읽는 심미審美감각과 그 표현력에 있어 발군이었음을 보여준다. 하지만, 자신과의 배반적 타협을 수용할 수 없었기에, 박재호는 자신만의 것을 향해 길을 나서는 어려운 여정을 스스로 택해야 했다.

1980년대 후반 즈음에 이르렀을 때, 박재호만의 농익은, 자신의 미학이 빼닮게 재현된, 섬세하고도 감각적인 운률에 실린, 한편의 시詩와도 같은 추상이 모습을 드러냈다. 1980년대 후반에서 90년대 초반으

로 이어지는 〈회소〉, 〈백색공간〉, 〈자연 이미지〉 연작[1], 1990년의 〈촉수〉 같은 작품들에서 선명하게 드러난 이 추상성은 유입된 앵포르멜 미학의 그것과 완연하게 구분되었다. 그것의 깊게 패인 주름은 반듯하게 펴져 있고, 회의주의, 불길한 암운暗雲은 걷혀져 어디론가 사라졌다. 이것은 한결 경쾌하고 흐르고 생동하는 세계다. 의식은 한결 맑고, 감각은 낱낱이 살아 꿈틀거리고, 그 사이로는 정감情感의 냇물이 흐른다. 이 추상은 미국의 액션 페인팅Action Painting 계열의 것, 그러니까 무의식이나 잠재의식에 의존하는 사유와도 크게 상이하다. 박재호의 추상회화는 세계의 것들 안에서 충분히 춤춘다. 치열한 절제, 드러냄과 감춤 사이에서 섬세한 조율이 있기에 가능한 경지다. 긴밀하게 절제된 선과 색채가 의식의 밀도와 감각의 농도를 넘치지도 모자라지도 않게 펌프질해 올린다. 특히 회화의 수족手足에 해당하는 터치들의 운행이 일품이다. 갈필渴筆과 농필濃筆의 사이를 춤추듯 왕래하면서 생명의 향기, 살아있음의 품위 있는 자취를 남긴다.

큰 틀에서 박재호의 추상성을 이끄는 것은 투박함과 경박함의 사이를 미끄러지듯 가로지르면서 상쾌爽快의 미학에 다가서는 어떤 긍정적인 정감이다. 이 세계는 로스코Mark Rothko의 그것처럼 사람들을 우울증으로 내몰거나 눈물을 자아내도록 재촉하지 않는다. 그리고 갈등, 반항, 회의, 적대 같은, 서구 모더니즘과 아방가르드가 끔찍이도 선망했던 인식의 코드들과의 상큼한 결별이다. 이 세계에 편입되는 순간 갈등은 조화로, 모순은 즉각 흥겨운 리듬으로 진화한다. 박재호의 고유한 정신, 영혼의 빛깔이 그 근원이다. 자신의 존재성에 입각한, 실존의 밑바닥을 치고 올라오는 것이기에, 이 추상성은 채 소화도 되지 않은 어설픈 동양철학 운운을 끌어대야 할 이유가 없다. 침묵, 숭고, 무한성 같은 형이상학의 향취, 관념 우위의 식상한 이분법에 억지춘향격으로 스스로를 끼워 맞추는 겉치레, 지적 포장과 도덕적 위선의 겉옷은 이제 벗어버려도 좋다!

살은 날들의 감각에 밀착한 추상회화

박재호의 추상화가 걸어온 길에서 명백한 사실 하나와 피하기 어려운 질문 하나가 피할 수 없는 질문 하나를 우리 앞에 놓는다.

명백한 사실 하나

박재호의 서정적 추상은 숙성된 조형 감각感覺으로 구현된다. 이 조형 감각이 중요한데, 왜냐하면 이것이야말로 '삶'으로부터 올라오는 유일한 것이기 때문이다. 이 감각은 자체 내에 덧없이 돌발하는 유희 충동과 창백한 빈혈의 관념에 대한 면역을 지니고 있어 그것들의 덫에 걸리는 것을 스스로 예방하면서, 반드시 필요한 만큼만 '시각적 쾌'라는 성분을 계량해내는 고도의 미적 균형의 이름이다. 이 감각은 통상적인 추상회화 미학, 정확히 하자면 전전前前과 전후前後 서구의 관념 지향의 추상회화 미학에서, 그것을 반성 없이 수용한 한국의 짧은 추상회화사에서, 신체적 차원을 동반하는 이유로 폄하되거나 거부되었던 그것이다.

박재호의 추상회화에서는 이 감각 안에서 '나'와 '나 너머'의 세계가 만나는 지평이 열린다. 그곳에서

1 〈백색공간 89-5〉, 〈백색공간 89-7〉 등을 직접 확인했다.

'표현'과 '개념'이 한데 어우러진다. 개념은 표현의 축이 되고, 표현을 거치면서 개념이 피와 살을 가진 것이 된다. 고졸한 관념의 미로에 유폐되어, 현실을 박탈당하는 위험 말이다. 그러기에 박재호의 추상회화에 다가서기는 덜 위험하고 덜 고단하다. 불가지적 영계靈界를 헤매거나 무의식의 밧줄을 타고 알 수 없는 심연으로 끝도 없이 빠져들어가지 않아도 된다.

박재호 추상회화에 있어 추상성은 유럽과 미국의 추상회화가 천착했던 그것과 궤를 달리한다. 박재호의 것은 삶의 경험을 타고 올라오는 추상이요 추상성이다. 분방한 선과 구성적 짜임새가 만드는 시적詩的 긴장감, 조밀함과 여백의 리듬, 여기선 회색조차 상실의 색이 아니다. 이 정조와 분위기는 비서구적이다. 두 이론가 정병관과 김철효가 기획하고 쓴 글을 통해 이 '자생적 추상성'에 대한 확고한 지지 의사를 확인할 수 있다. 중요한 것은 지금이 바로 그 지지 의사를 분명히 할 때라는 것이다. "한국의 추상미술사를 미래학자의 견지에서 생각한다면, 서구의 프랑스와 미국의 영향을 받은 추상미술은 서구로 돌려보내고 … 개성이 강한 대가의 작품을 한국 추상의 선두에 앉혀야 할 때가 올 수 있다."[2]

질문 하나

그렇다면, 대체 무엇이, 무엇 때문에 이 자생성과 추상성이 조우하는 사건을 충분히 조명하지 않아도 되는 의제로 인식하도록 만들었던 것일까. 이것이 박재호의 추상회화의 노정 앞에서 마주하는, 한국현대미술의 상황에 관한 더는 피해서는 안 될 하나의 질문이다. 이 질문에 답하기 위해서는 한국추상미술의 도입과 전개의 과정을 연대기적으로, 구조적으로 재구성해보아야 할 것이다. 여기서는 가능하지 않은 작업이지만, 한국 추상회화사 자체에 내재해온, 서구 추상 미학의 수용과 그것으로부터의 해방이라는 동시적이고 모순된 두 충동과 그것으로부터 야기된 혼돈에 대해서만큼은 간략하게라도 짚어야 할 필요가 있다.

미술사학자 정병관은 이 혼돈을 관통하는 결정적인 요인으로 '시차時差'를 든다. 서구 추상미술과 그것의 학습에서 시작된 한국의 추상미술 사이의 시간적 간극, 즉 파리에서 추상미술이 완연하게 내리막길로 접어들었을 즈음, 남관을 비롯한 한국의 1세대 추상화가들이 파리에 도착해 추상대열의 끄트머리에 합류하고, 뒤늦게 추상 열정에 불을 지피면서 비롯된 선후先後 관계, 오리지널리티와 카피, 헤게모니와 콤플렉스의 상관성이 그것이다.[3]

정병관에 의하면, 이러한 상관성 아래 한국의 추상회화사는 "(한국에서) 추상미술을 열심히 배우고, 자기 나름대로 연구한 세대", 즉 한국의 '자생화, 자율화되고 체화된 추상성'이라는 미학적 결실에 다가서는 한국 추상회화 1.5세대-박재호가 포함되는-의 성과를 간과하는 우를 범하고 말았다. 국제적으로는 이미 추상미술의 부고장이 나도는 상황이었던 데다, 허울뿐인 또는 시차에 의해 뒤틀린 동시대성을 추종하느라 이미 유럽의 신사실주의나 영미권의 팝아트로 기울어진 국내 미술계의 시선 밖으로 밀려나고 말았던 것이다. 이렇게 해서 박재호의 것을 포함해 이 세대의 자생화 된 다양한 추상성의 성취는 중요한 의제로 설정되고 한국미술사의 공론의 장으로 진입하는데 어려움을 겪어야 했던 것이다.

2 정병관, 김철효, 「미래학적인 미술사」, cat.《한국 추상화가 15인의 어제와 오늘》, 앞의 카달로그. p.8.
3 "남관 선생이 자기는 너무 늦게 파리에 왔기 때문에 타피에스(Antoni Tapies)처럼 명성을 얻을 수 있는 기본적 자격을 상실했다고 말했다. …그에 비하면 남관 선생은 가난한 나라에서 너무 늦게, 추상미술이 다 끝나갈 무렵에 파리에 도착한 것이다" 정병관, 내적 세계의 표현. cat.《한국 추상화가 15인의 어제와 오늘》, 2015.9.11.–2015.11.29., 안상철 미술관. p.6.

시차時差의 부재가 문제다

 이런 맥락에서 탄식을 금할 수 없는 것이 해석적 시차의 부재다. 세계의-서구의-추세에 즉흥적으로 편승했을 때 주어지곤 했던, 후기식민지적 달달함이 시대정신으로 명명되고, 그 애잔한 증여를 담보삼아, 오히려 '이곳', 이 삶의 공간에 뿌리내리고 체화되어 온 것을 폄훼하도록 만드는 것으로서의 부재다. 표준시標準時에 대한 직수입업자의 강박, 또는 종합상사적 사유에 그 근간을 두고 있는 인식, 그것이 심리적 고착의 단계를 지나 인식적 구조화의 단계에 들어선 우리의 미의식이다. 이 부재가 해석과 비평의 지평으로까지 흘러들어 한국 추상회화사의 제대로 된 이해를 가로막는 것을 넘어, 현재와 미래 지형에까지 영향력을 행사하려 드는 것이다. 최근의 '단색화 붐' 현상이야말로 이러한 맥락에서 반성적으로 취급되어 마땅한 사건으로, 겉으로는 명상, 승화, 초월 운운하면서 실은 '미니멀'이나 '모노크롬' 등의 서구 추상과의 형식적 유사성에 의해 정당화의 입지가 확보되는 피상적인 인식의 산물일 개연성이 큰 것이다. 비단 한국 추상미술의 수용과 전개라는 좁은 영역으로만 국한된 사안이 아닌 것이다.

 앞서 언급했거니와, 박재호의 추상회화가 경작해온 추상성은 그의 살아온 날들의 감각에 밀착한 것으로서, 허울뿐인 동시대성에의 편승, 헤게모니적이고 결과적으로 공허한 전략으로서의 서구편향과는 그 지향이 확연하게 변별된다. 이 추상회화가 경작해온 추상성의 미학을 들여다 보면, 우리 현대미술과 현대미술사가 걸어왔던 길, 어제와 오늘의 덧없는 집착, 상실과 표류의 연대기가 난시처럼 겹쳐지는 이유일 것이다.

<div align="right">2022. 3.</div>

A Theory on Park Jaeho's Abstract Painting:
Autonomous Abstractness Adhered to Senses of the Days Lived

Sim Sang Yong
(Ph.D. Art History, Director, Museum of Art, Seoul National University)

Like a Pure Poem

Similar to the flow of the times Park Jaeho belonged to, his footsteps regarding his painting since his enrolment in the College of Fine Arts at Seoul National University also demonstrated strong doubt toward the world of subjects and expectations of the times with regard to abstraction. As was the case with many other artists in those days, Park's grammar of abstraction painting during the 1960s also clearly showed inspirations he gained from the European Art Informel aesthetics, which can be confirmed in his works Satisfaction of 1966 or Blue Time 67 of 1967. Entering the 1970s, the traces of Informel significantly weakened, while neutral color-field abstract elements and somewhat dream-like nuances were added, thus emphasizing the formal characteristics. Typical examples include Variation 72-1 of 1972 and Origin 78-05 of 1978. In the 1980s, the artist for a while, became immersed in the spirit and techniques of Korean traditional ink-wash painting. Such characteristics were outstanding in his Autonomous Space series and White Space of 1987, as well as his works of the early and mid-1990s. Later, he presented his works with the characteristics of all-over abstraction, repeating countless geometrical units on the picture-plane.

Park's quest and transformation in terms of abstract form continued without stoppage until the late 1980s, for almost 30 years. Hence, Park Jaeho's actions as an artist were to solely endure a long period of tempering. After all, since abstract aesthetics exist in a dimension where the crucial substantial justifications cannot be seen—whether it is idea or an abyss of existence—it was an issue that could be compromised if the artist wanted, or evasively avoided by creating a shield out of timely discourse. Such artists would have been plenty even in the 60s and 70s, when Park Jaeho had been active. If the ultimate goal was formal embodiment to the extent of "appropriately looking substantial," why would one need to linger for such a long period of time? Particularly in the case of an artist with outstanding sense of painting, like Park Jaeho, such level of performance would be easy. At this point, there is no doubt about Park's talent. Just by looking at the oil painting of Buddha Statue at Yongmunsa, which was painted when he was 18 years old in 1958 would serve as sufficient proof. This painting demonstrates that Park already had the aesthetic sensibility enabling him to read the subject with his heart and outstanding expression skills even as a high school student. But because he could not allow a self-betraying compromise, he was unable to easily give up his journey in search of his own aesthetic field.

Finally, during the latter part of the 1980s, a fully ripened, pure poetry-like abstractness with delicate and sensuous rhythms, taking after the artist himself, revealed itself to the world. This abstractness, clearly revealed in the artist's works from the late 1980s to early 90s, such as Hweso, White Space, Nature Image series[1], and Choksu of 1990, was completely different from the abstractness of the imported Art Informel aesthetics. The Informel's deeply furrowed wrinkles of skepticism, and the dark clouds of ominous sentiment were gone. The world is much more cheerful and vibrant. Consciousness is clear, each sense comes alive in motion, and a stream of warmth flows in between. Such abstractness is oriented in the opposite direction from Jackson Pollack's Action Painting. This is in the sense that Shim does not need to rely on the unconsciousness of this world are delicately and joyfully coordinated between consciousness, expression and moderation, revealing and concealing. Intimately moderated lines and colors pump to supply the density of consciousness and the concentration of sense so that they are neither overflowing nor lacking. The movements of the touches, which are the hands and feet of the painting, are particularly outstanding. By letting the touches to traverse between dry brushwork and fancy strokes as if they were dancing, the artist leaves the scent of existence, the traces of being alive in various places on the picture-plane.

In a broad sense, what leads Park's abstractness is a certain positive sentiment, which approaches an aesthetics of refreshment, sliding and traversing between rusticity and frivolity. Like the world of Mark Rothko, Park's world also does not push people to depression, or urge them to shed tears. It is also a refreshing separation from the perceptive codes so envied by Western Modernism and Avant-garde, such as conflict, resistance, doubt and hostility. At the moment we enter this world, conflict evolves into harmony, and contradiction immediately evolves into a cheerful rhythm. Park's unique mind, the color of his soul is its origin. As it is based on the artist's own being, rising from the bottom of existence, this abstractness has no reason to refer to premature, rough interpretations of Eastern philosophy. We can now lose our cloaks of fragrance of metaphysics, such as silence, sublimity and infinity, putting on a show to force ourselves into the sickening idea-dominant dichotomy, intellectual makeup and ethical hypocrisy!

1 I have personally examined ⟨White Space 89-5⟩, ⟨White Space 89-7⟩, etc.

Abstract Painting Aesthetics Adhered to the Senses of the Days Lived

The path of Park Jaeho's abstract painting presents to us one clear fact and an unavoidable question.

One clear fact: This is about the artist's mature formative sense, as a tool to lead his lyrical abstractness. This sense is something that comes from life itself, and is a highly developed sense of balance that calculates the precise amount of visual amusement required in order to prevent him from falling to the trap of futile playful impulse, and from being buried in anemic ideas. This sense is a space formed by two elements—reflective consciousness on existing abstract painting, and years of physical training—where the self subject and world encounter and come into tune with one another, and where elements related to expression are prepared. Consequently, there is no need to wander through the unknowable world of spirits or endlessly dig into the abyss of unconsciousness in order to understand Park's abstraction, nor to risk losing one's sense of reality while being confined in the labyrinth of such archaic ideas.

The abstractness in Park's painting seems to follow a different path than that of the abstract paintings from Europe and the United States. Look at the formative aspect of the abstraction that Park pursued, which is drawn up from life experience. The poetic tension created by shape and color, free lines and composition, the rhythm made by the crossing of density and empty spaces, the gray that maintains a distance from disappointment…, this abstractness of harmony and balance, which accepts not only Malevich and Picasso, but also occasionally the jauntiness of Juan Miro and Raoul Dufy, is clearly non-Western. The two scholars Jeong Byeong-gwan and Kim Cheol-hyo have stated their firm support for such autonomous abstraction through a co-authored paper, unlike previous views of the art scene. "When we think about the history of Korean abstract art from the view of futurologists, a time may come when we must send abstract art influenced by France and the United States back to the West … and place the works by masters of unique individuality at the lead of Korean abstract painting."[2]

A question: Then what made us perceive this encounter of autonomy and abstractness as an agenda that does not require further illumination? This is a question that we must no longer avoid with regard to the

2 Jeong Byeong-gwan, Kim Cheol-hyo, "Futurological Art History," cat. The Yesterday and Today of 15 Korean Abstract Painters, Sept. 11 – Nov. 29, 2015, Ahn Sangcheol Art Museum, p.8.

situation of Korean contemporary art, as we face the journey of Park Jaeho's abstract painting. To answer this question, we must chronologically and structurally re-compose the introduction and development process of Korean abstract art. Though this task would be impossible to accomplish here, it is necessary to at least briefly mention the simultaneous yet mutually contradictory two impulses—the acceptance of Western abstract aesthetics, and liberation from it—which have been an internal part of the history of Korean abstract painting, and the confusion this contradiction has caused.

As a crucial factor penetrating this confusion, art historian Jeong Byeong-gwan mentions "time difference." This is the time gap between abstract art of the West and Korean abstract art, which began from studying the art of the West. When abstract art was obviously on the decline in Paris, the first generation of Korean abstract painters, including Nam Kwan, arrived in Paris to join the tail end of the abstract procession, kindling a belated passion for abstraction. This led to a relationship of preceding and following, originality and copy, hegemony and complex.[3] According to Jeong, as a result of such relations, the history of Korean abstract art has made the mistake of overlooking the achievements of the 1.5th generation of Korean abstract art, including Park Jaeho, which was "a generation that diligently studied abstract art (in Korea) and carried out research in its own terms," bearing the aesthetic fruits of "independent, autonomous and internalized abstraction." In a situation where the obituary of abstract art had already been sent out internationally, the Korean art scene's blind following of empty contemporariness, twisted by a time gap, and its biased focus on European neo-realism or Pop art from the US and UK, caused such abstract art to be pushed aside. Hence, it was difficult for the various achievements of the independent abstractness formed by this generation, including Park, to be recognized as an important agenda, and included in the field of public discussion in Korean art history.

The problem is not the time gap, but the absence of the time gap: lamentable in this context is not the existence of the time gap, but its absence. Searching desperately to gain the fictitious gifts of sweet immediacy and contemporariness, mounted on the global-Western-trends, we have devaluated our own aesthetic fruits rooted and embodied in life and being here and now. Such compulsory thinking of an art

3 "Nam Kwan said because he had arrived in Paris too late, he had lost his basic qualifications to gain fame like Antoni Tapies. ⋯ Compared to him, Nam had come from a poor country to Paris too late, at a time when abstract art was almost over." Jeong Byeong-gwan, "Expression of the Inner World," cat. The Yesterday and Today of 15 Korean Abstract Painters, Sept. 11 – Nov. 29, 2015, Ahn Sangcheol Art Museum p.6.

importer, perception of a trade company still remain today, raising the concern that perhaps we have already passed the stage of solidification. This issue is not limited to matters of the past regarding the development of Korean abstract art. The crack has flowed into the horizon of interpretation and critique to block proper understanding of Korean abstract art history, and furthermore, attempts to influence the topography of the present and future as well. The recent "Dansaekhwa boom" phenomenon is a typical event that should be treated in this context, because though they speak of meditation, sublimation and transcendence on the outside, these are most likely products of superficial perception actually justified by their formal similarity to Western abstraction, such as "minimal" or "monochrome."

As mentioned above, the abstractness cultivated by Park Jaeho's abstract painting is closely attached to the senses of the days he has lived. It is a completely different approach from those jumping onto the empty bandwagon of contemporariness, or the hegemonic yet ultimately empty strategy of following Western trends. As we look into the aesthetics of abstractness cultivated by this painting, the path our contemporary art and art history have taken, the transient fixation on yesterday and today, and the chronicles of loss and being adrift seem to overlap with one another like a case of astigmatism.

2022. 3.

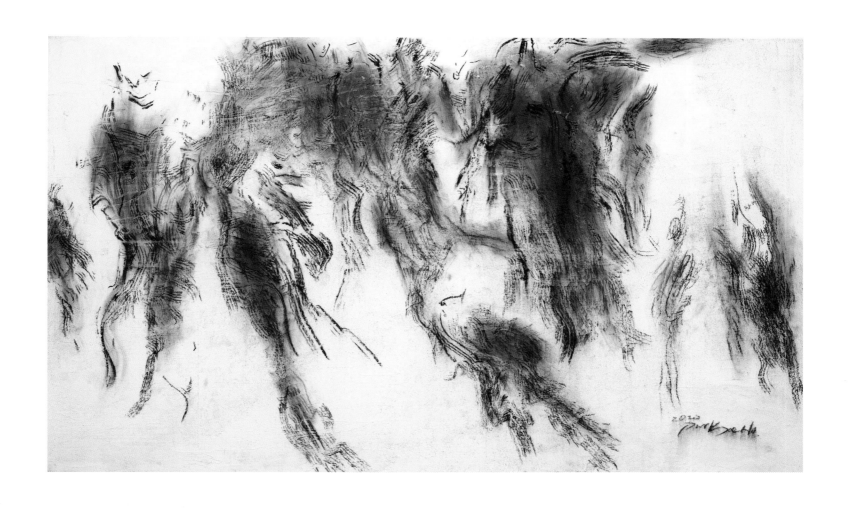

자연이미지 20-3 162.2×97cm Mixed media on canvas 2020

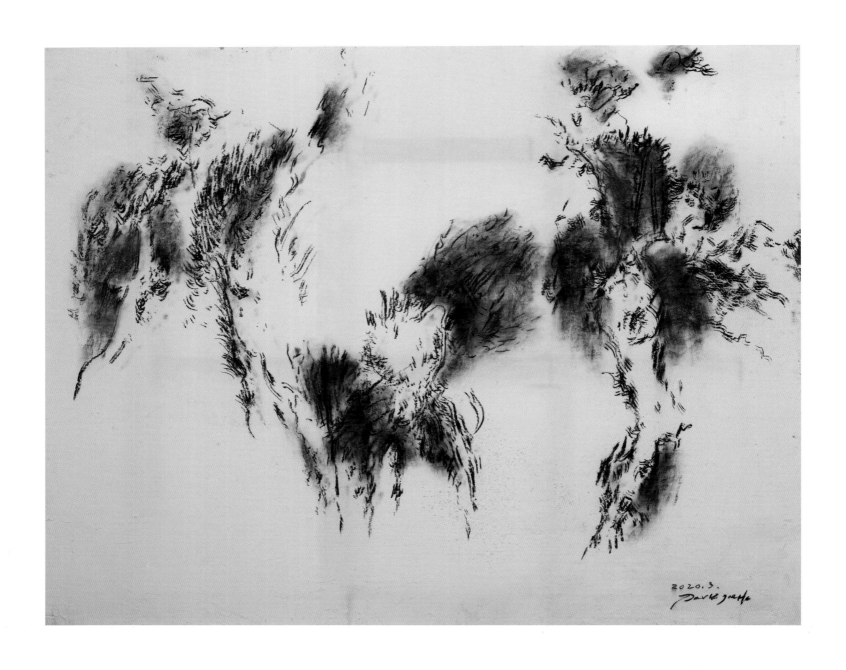

자연이미지 20-2 130.3×162.2cm Mixed media on canvas 2020

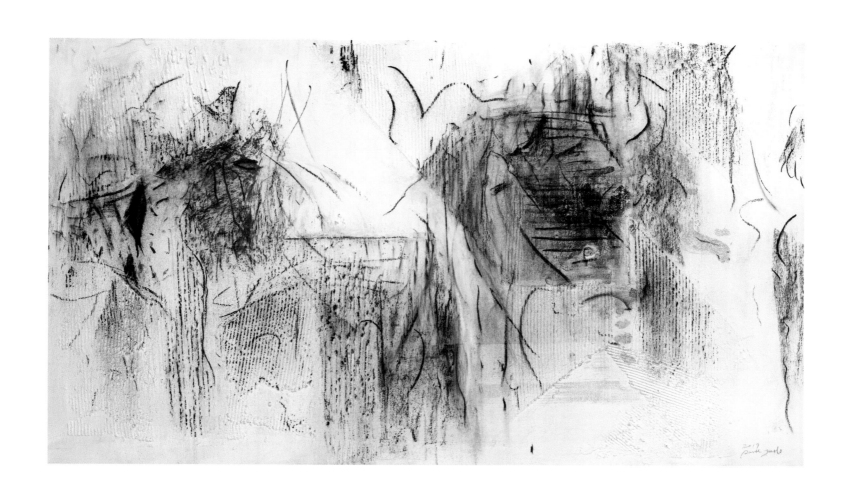

자연이미지 19-7 162.2×97cm Mixed media on canvas 2019

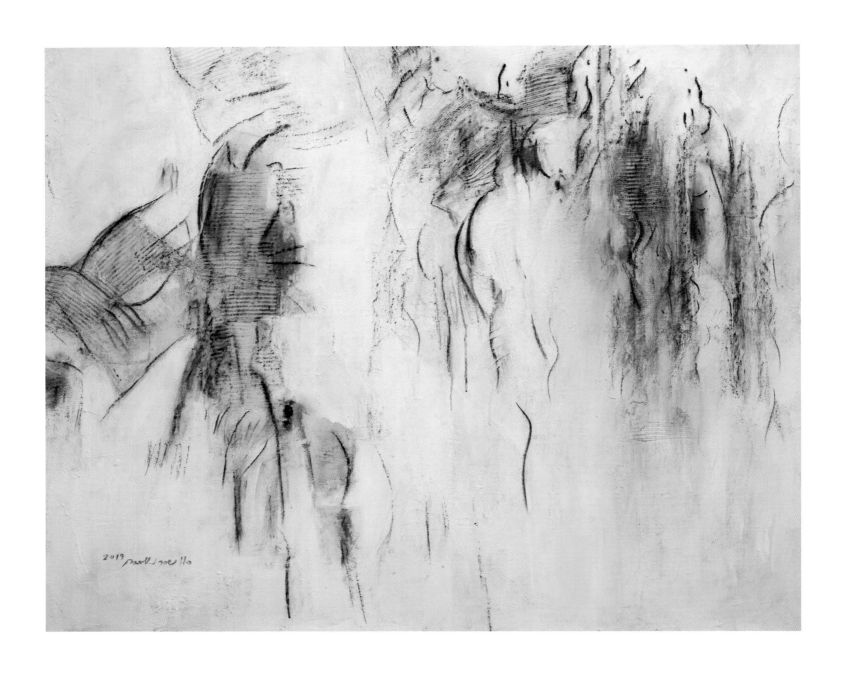

자연이미지 19-14 162.2×130.3cm Mixed media on canvas 2019

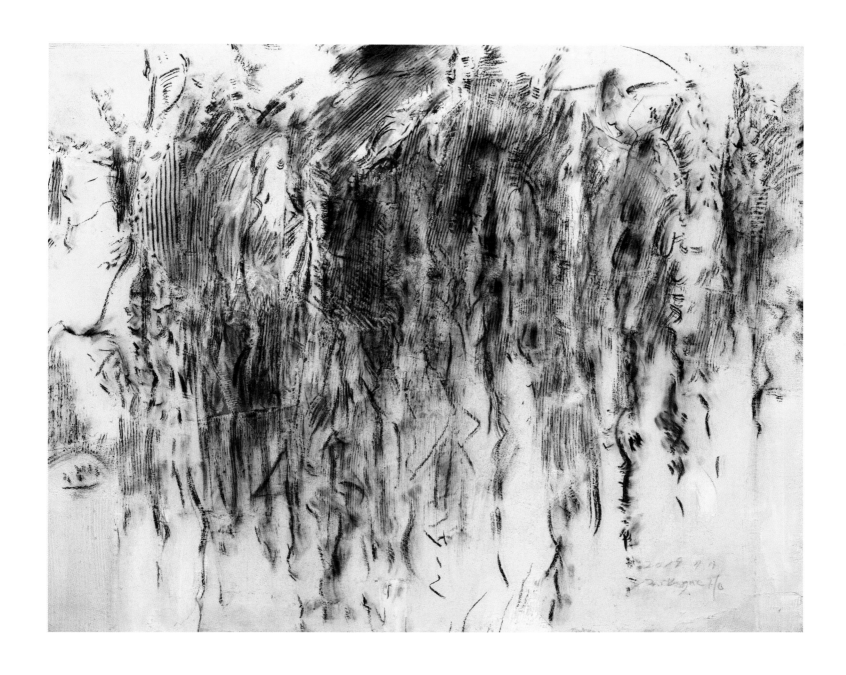

자연이미지 19-20 130.3×162.2cm Mixed media on canvas 2019

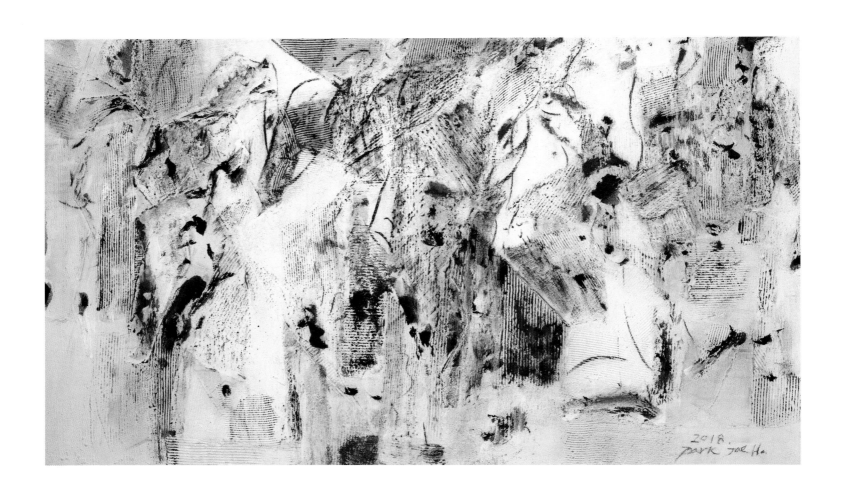

자연이미지 18-4 162.2×97cm Mixed media on canvas 2018

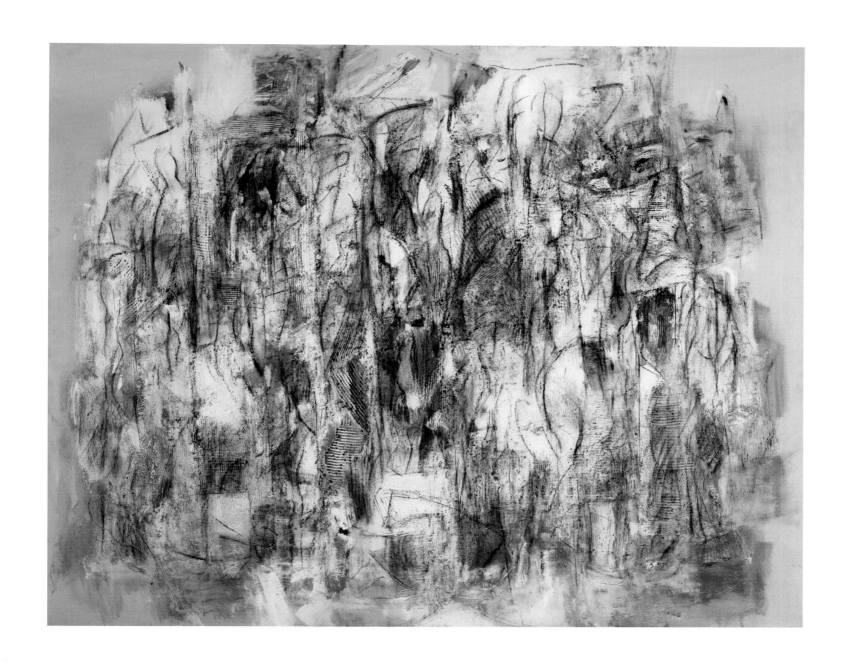

자연이미지 18-9 227.5×181.5cm Mixed media on canvas 2018

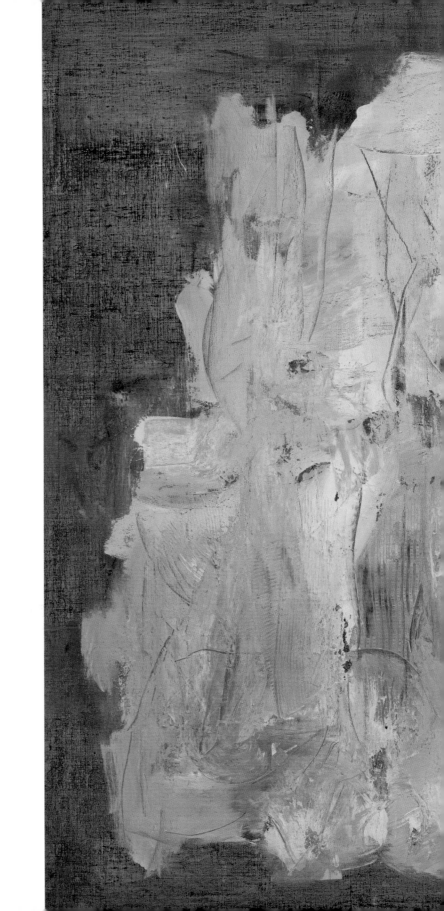

자연이미지 17-12 227.5×162cm Mixed media on canvas 2017

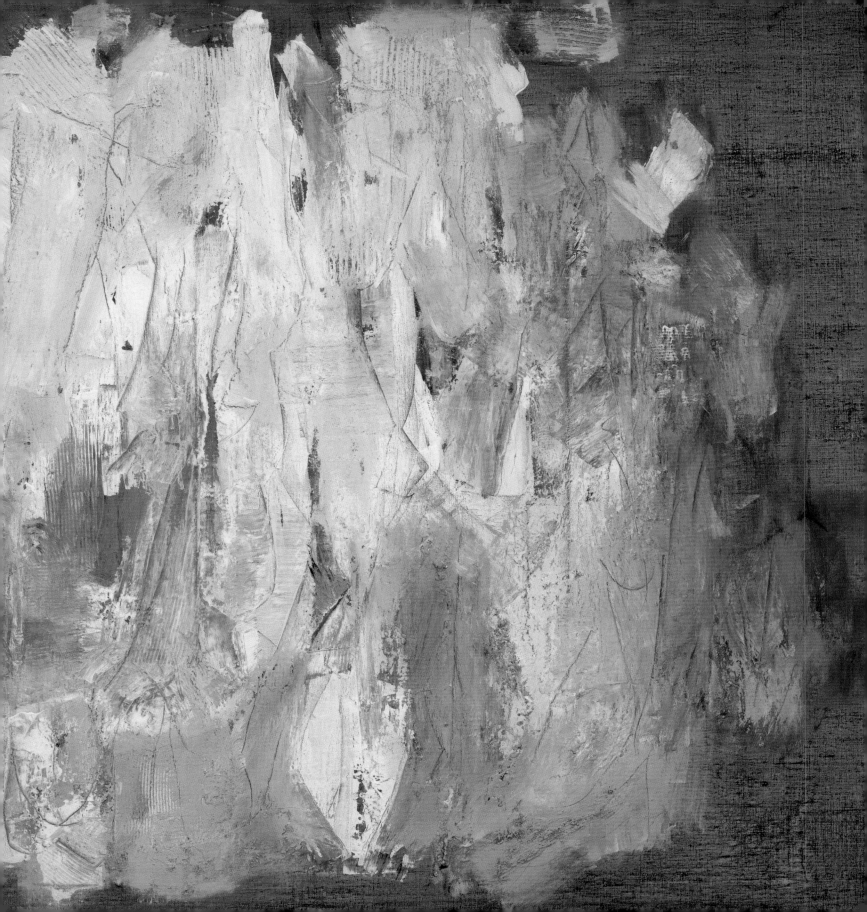

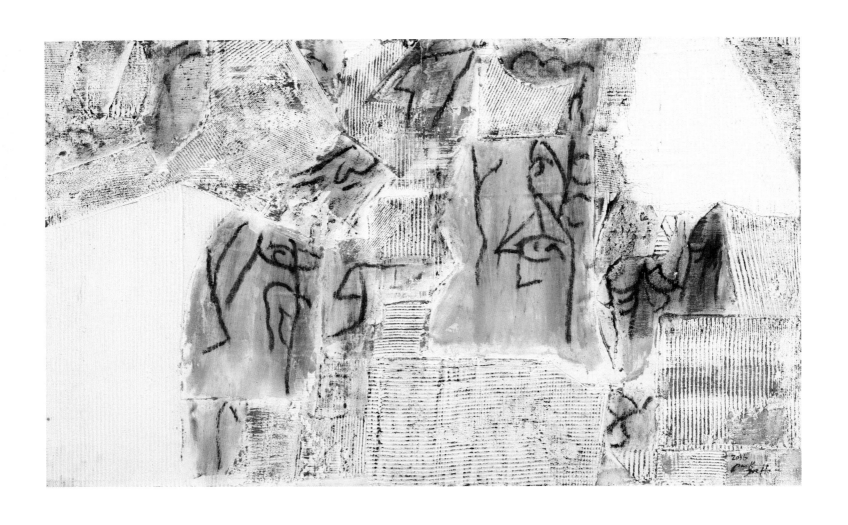

자연이미지 16-11 130.3×80.3cm Mixed media on canvas 2016

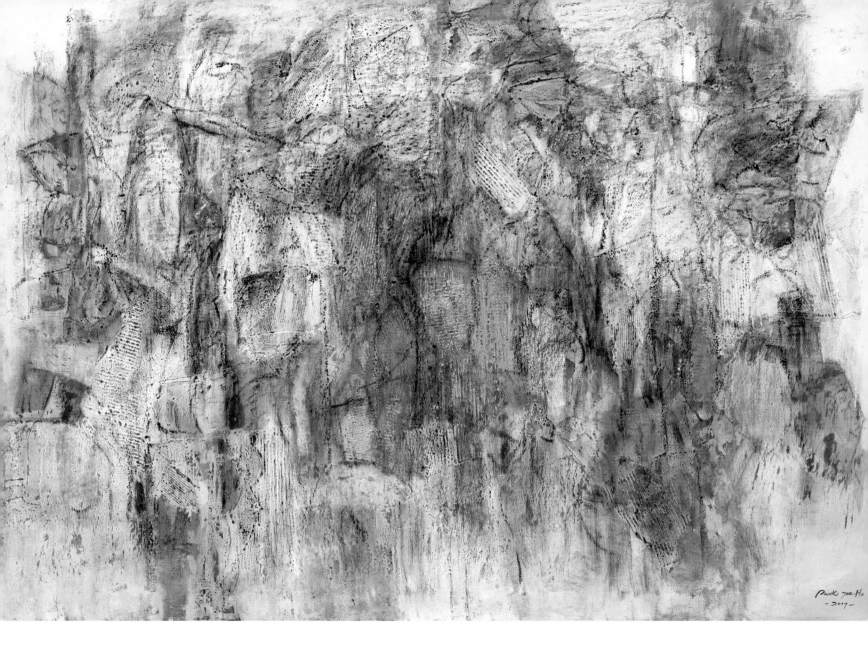

자연이미지 18-11 227.5×181.5cm Mixed media on canvas 2017

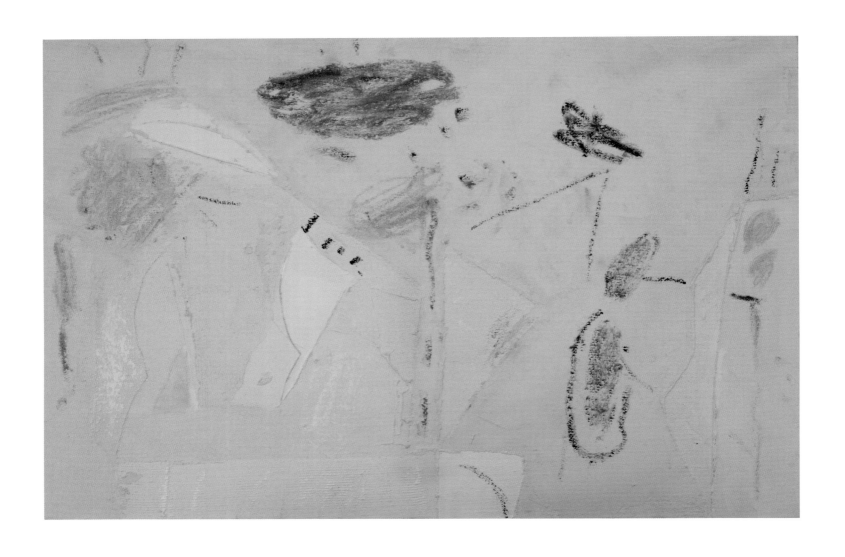

작품 15-17 59.5×84cm Mixed media on canvas 2015

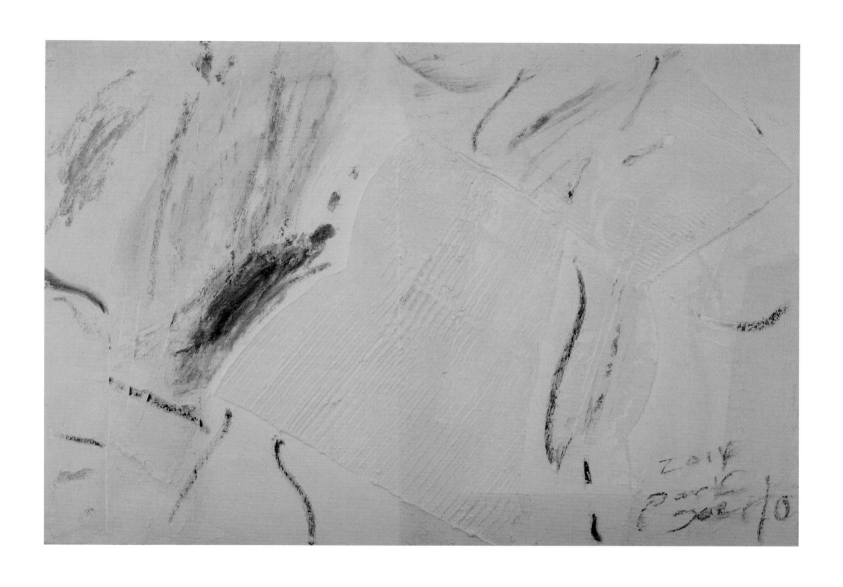

작품 14-01 50×72.7cm Mixed media on canvas 2014

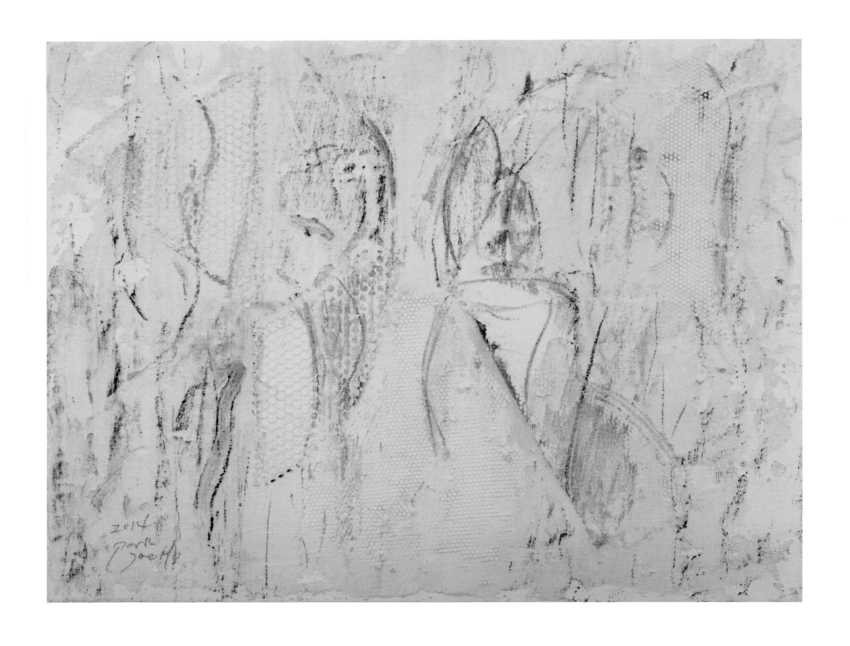

작품 **14-02**　59×65.1cm　Mixed media on canvas　2014

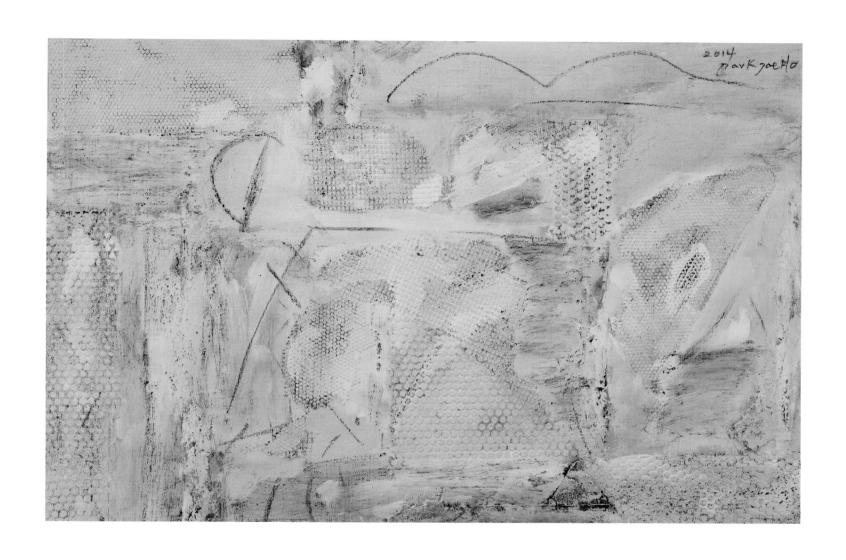

작품 **14-29** 50×72.7cm Mixed media on canvas 2014

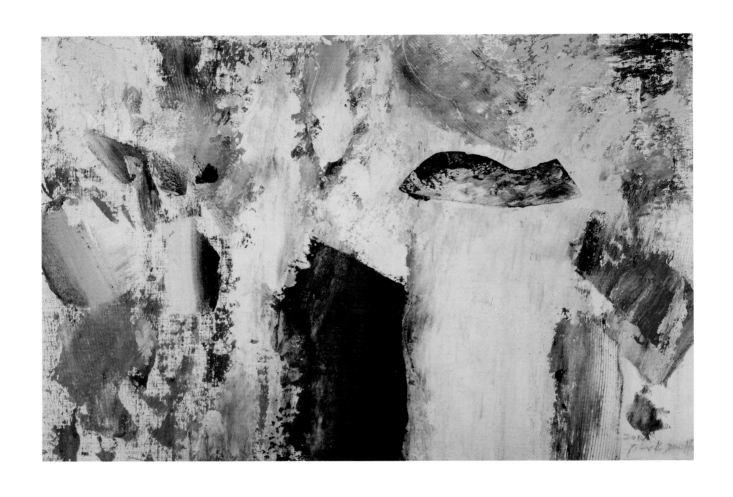

작품 14-04 50×72.7cm Mixed media on canvas 2014

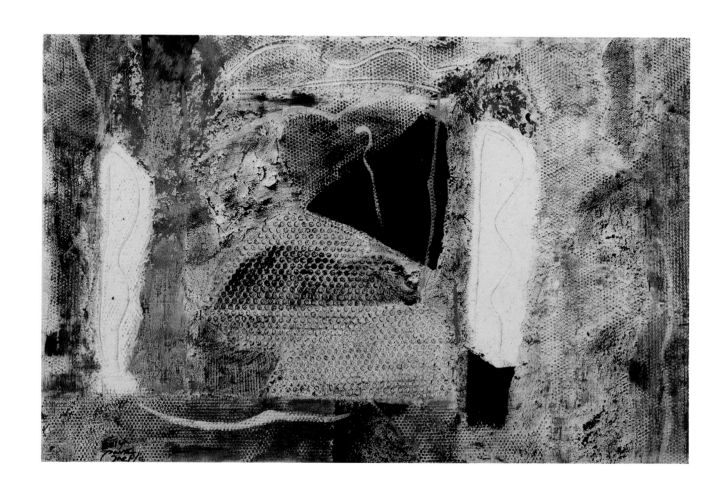

작품 **14-31** 50×72.7cm Mixed media on canvas 2014

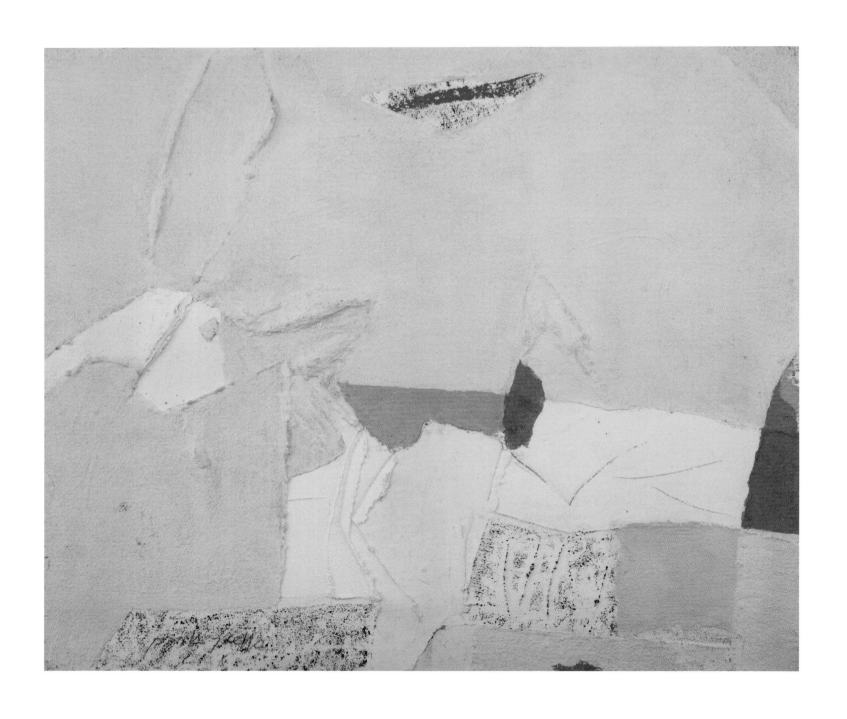

작품 **13-10** 45.5×53cm Mixed media on canvas 2013

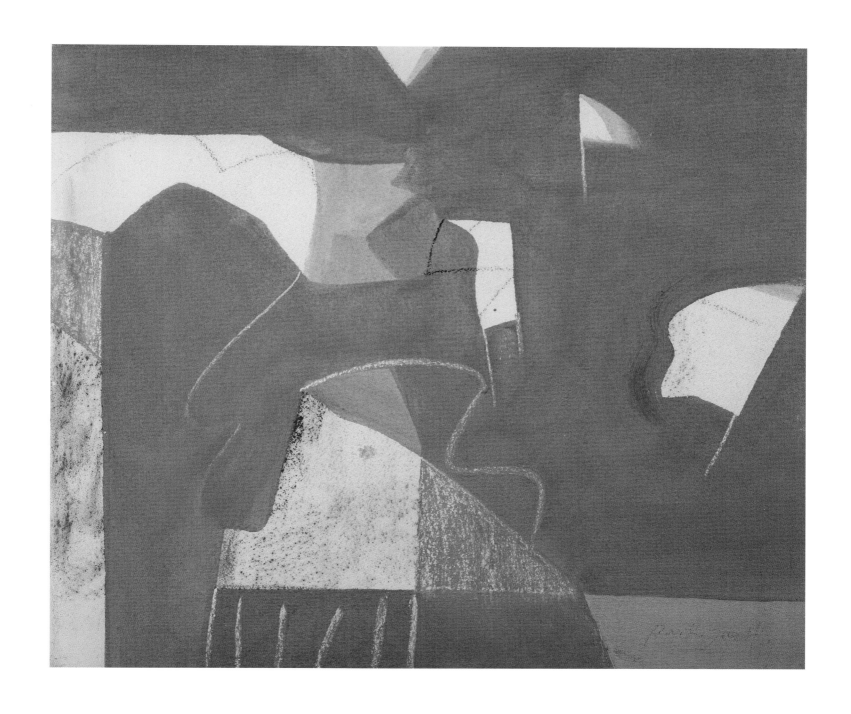

작품 **13-13** 45.5×53cm Mixed media on canvas 2013

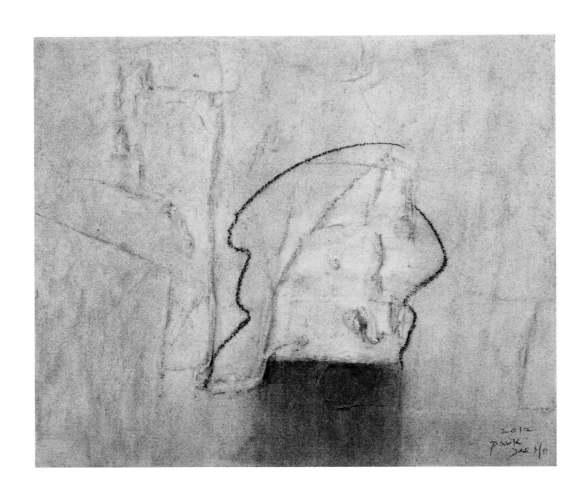

작품 **12-11** 45.5×53cm Mixed media on canvas 2012

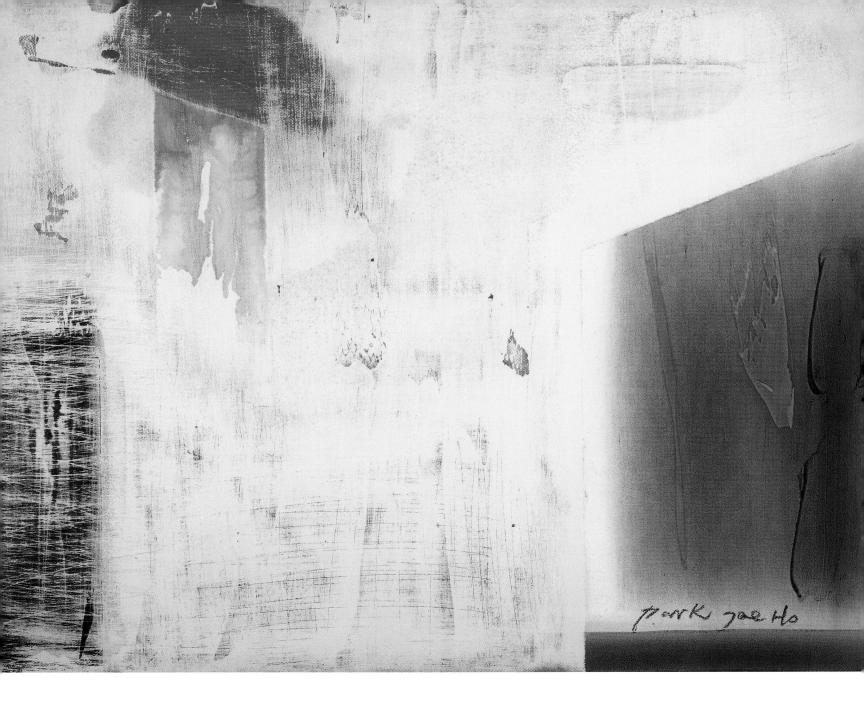

작품 **12-09** 31.8×40.9cm Mixed media on canvas 2012

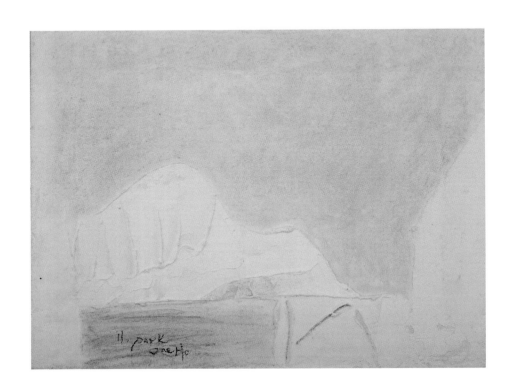

작품 11-11 31.8×40.9cm Mixed media on canvas 2011

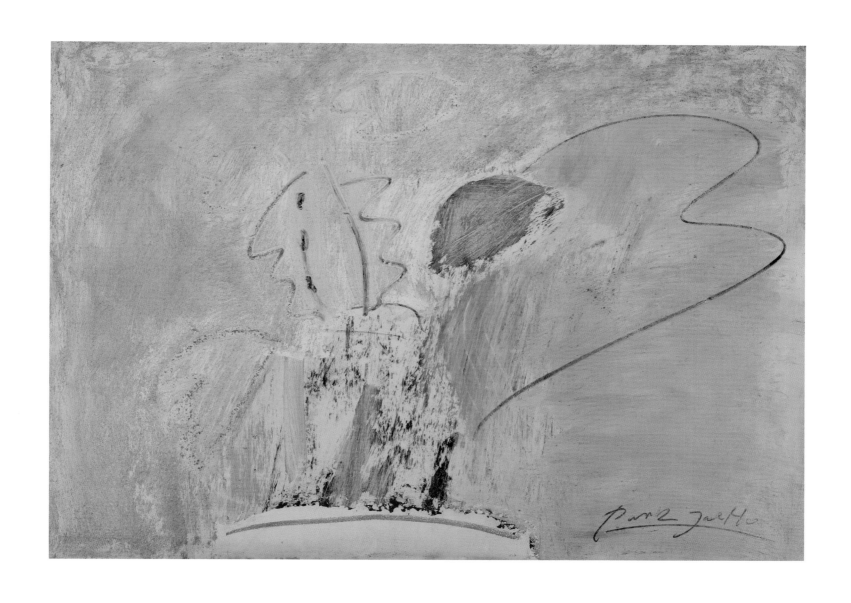

작품 11-01 60.6×90.9cm Mixed media on canvas 2011

균제미. 그리고 '형상 – 은유'의 서정적인 질문들

심상용 (서울대학교 미술관 관장. 미술사학 박사)

언젠가 폴 클레는 "색채가 나를 지배하고 있다"고 외쳤다. 피카소는 "내가 그림을 그리는 대신 그림이 날 지배한다"고 했다. 클레는 북아프리카의 눈부신 햇빛이 만물을 드러내는 순간, 그만 그 색채의 현란함에 현혹되었다. 하여 클레는 색을 바르는 순간이야말로 자신이 화가가 되는 순간이라고 단언하곤 했다. 피카소는 그림을 그린다는 그 전율하게 만드는 경험에 온전히 갇히고 그 지배 아래 무릎 꿇길 원했다. 유혹과 충동, 흥분상태와 순응, 그것으로부터 단 한 발도 빠져나갈 수 없을 것 같은 억압과 집착...

지금껏 수많은 화가들로 붓을 놓지 못하게끔 했던 미덕이자 악덕인 그것들을 박재호는 적어도 지난 십 년간 조금씩 자신의 세계에서 덜어내어 왔다.

그 결과 오늘날 박재호의 회화는 그 어느 것에 의해서도 지배당하지 않는다. 십 년 전까지만 해도 그의 캔버스를 메웠던 감정의 매력적인 흔적들, 히스테리컬 한 동작을 반영했던 선들, 마치 배설된 듯 직설적이었던 원색은 이제 더 이상 그의 회화를 구성하는 요인들이 아니다. 물론 색의 개입이 전혀 없는 것은 아니지만, 그것들은 점진적인 탈색의 과정을 겪어온 나머지 차분한 모노크롬에 가까워져 있다. 흰색의 영역이 최대한 확장되어 있고, 색들의 명도와 채도는 극도로 가라앉아 있다. 선은 이제 이전과 같은 자유분방의 실행이 아니라, 절제의 결연한 의지를 수반하고 있다. 구성은 수평과 수직의 변주에서 크게 벗어나지 않는다. 그나마 젯소로 개어진 고운 돌가루들의 요철이 화면에 변화와 리듬감을 부여하고 있긴 하지만, 마티에르도 급진성을 결여하고 있긴 매 한 가지다. 때론 요철을 구성하기도 하고, 화면 전체를 피부처럼 덮기도 하지만, 미동 이상의 파장은 결코 만들어 내지 않는다.

색, 선, 구성, 미티에르의 모든 요인들이 여전히 박재호의 회화에 관여하고 있지만, 이제 그 어느 것도 지배적이지 못하다. 어떤 요인들도 다른 것들의 영역에 도를 넘도록 침범하지 않는다. 이 지극한 균제미로 인해 그의 회화는 소리를 내고 외치기보다는 명상적인 속성에 다가선다. 박재호의 그림들은 언어가 아니라 침묵을 질료로 삼으면서, 너절한 서술이나 타락한 산문의 반대쪽을 지향해 온 것이다. 때론 출처가 분명한 형상들이 등장하기도 하지만, 그것들은 헤르더의 표현을 빌자면, '가시덤불' 같은, 즉 '아직 요정에게서 받은 인상들을 간직하고 있는' 상태다. 즉, 아직은 시각적으로 열려있는, 재현보단 은유적 속성이 더 그것의 진실인 그런 형상들이다.

박재호의 세계가 궁극적으로 지향하는 바는 여전히 자연이다. 산과 나무와 대지와 대기, 그리고 그것들의 조화로운 어울림이다. 그러나 그 산과 나무와 대지는 암시적이고 시적인 방식으로 형상화된다.

그렇기 때문에 더욱 살아있는 은유에 가까운 그것들은 화면 안에서 다른 암시적인 '형상-은유'와 서로

관련되어있다. 산은 때로 도드라진 채 홀로 떨어져 있기도 하고, 다른 '형상-은유'의 문맥 안에 놓이기도 하지만, 그 어느 것도 화면의 중심이나 지배자를 자처하지 않는다. 예컨대 칸딘스키가 그림을 정의할 때 사용하곤 했던 서로 다른 세계들의 '천둥 같은 충돌'은 여기선 해당사항이 아니다. 각각의 은유들은 서로의 연장이거나, 최소한 충분히 서로의 속성을 나누어 갖고 있다. 대립과 충돌을 녹이는 이 단조색의 동질성은 화면의 각 요인들로 하나의 차분한 화음을 만들어낸다.

 울림은 경미한 강과 약의 교차, 섬세한 명과 암의 관계에 의해 만들어지고 유지된다. 그 흐름은 정적이고 느리게 진행되며, 어떤 휩싸이게 만드는 것, 즉 격양시키거나 경련을 일으키고 긴장을 조성하는 것과는 거리가 멀다. 그것은 새로운 혼란스러움을 추구하는 젊은이의 열정 같은 것은 앙금처럼 밑으로 가라앉힌 상태다. 그 리듬은 정겹고 부드러우면서 성실한 종류의 것이다. 물론 진지함과 절제가 그 바탕이긴 하지만, 그것은 청교도적 엄숙주의나 소박미와는 다른 것이다. 점차 색이 배제되어가곤 있지만, 결과는 창백함이 아니라 단아함이다.

 상상의 발꿈치를 약간만 들면, 박재호의 풀어진 은유들이 지시하는 곳으로 우리도 향할 수 있다. 침묵으로 조율된, 그러나 경미하게 울려나오는 리듬에 귀를 들이댈 수 있다. 자신의 언어를 점점 더 표현과 재현의 통제권 밖으로 빼돌리려는 박재호의 노력을 이해할 수 있다. 왜 그가 그 공간에서 점점 더 여백의 비중을 키워 나가는지, 또 왜 그렇게 자아의 흔적을 소거하는 쪽으로 나아가려는 지를 말이다.

 작가는 그 어떤 것에도 지배받지 않고 싶어 하는 만큼, 또 어떤 것도 지배하거나 억압하려 들지 않는다. 지금 그는 자신의 열정의 가장 평화로운 수위를 거의 찾아가고 있다. 완숙은 혹 태어나기 전의 상태와 흡사한 것이 아닐까, 그 과정은 더해가는 것이 아니라 덜어내는 것이 아닐까? 박재호의 그림들 앞에서 우린 다시 '끝'을 질문자의 초심으로 돌아갈 수 있다.

<div align="right">2003. 8.</div>

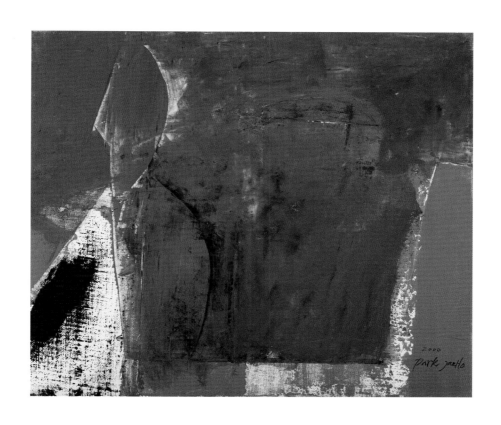

자연이미지 00-08 45.5×53cm Mixed media on canvas 2000

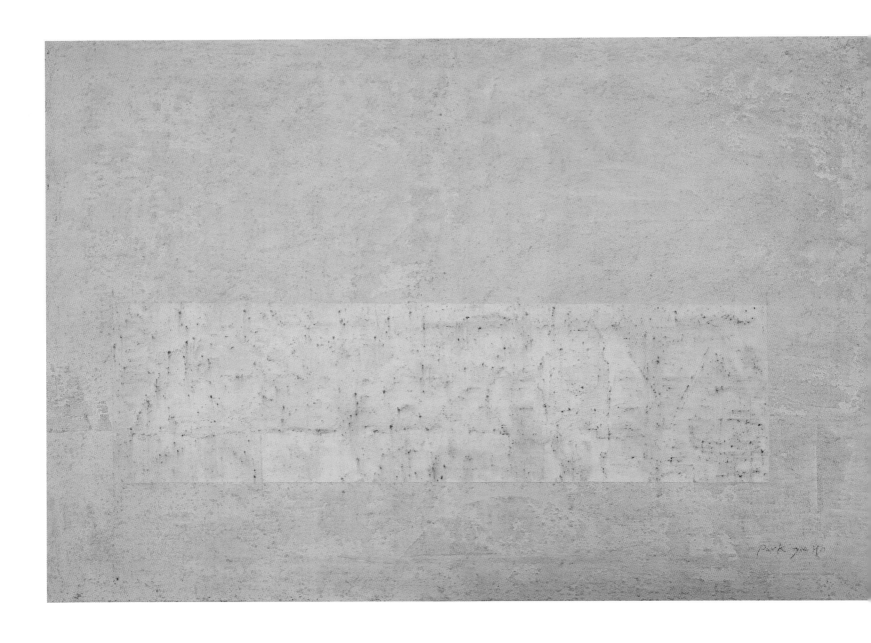

자연이미지 03-01 89.4×130.3cm Mixed media on canvas 2003

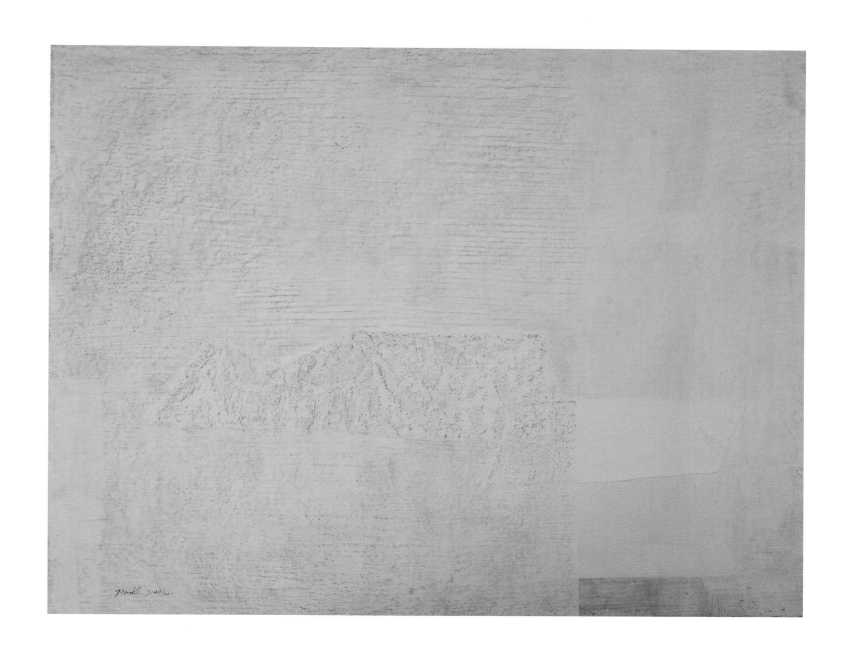

자연이미지 01-07 91.9×116.7cm Mixed media on canvas 2001

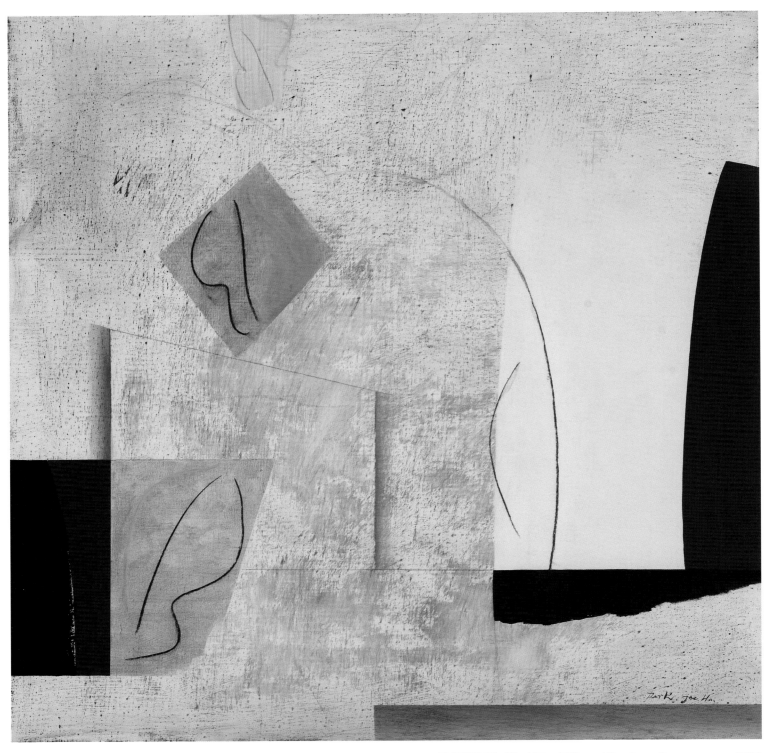

자생공간 99-31 117×117cm Mixed media on canvas 1999

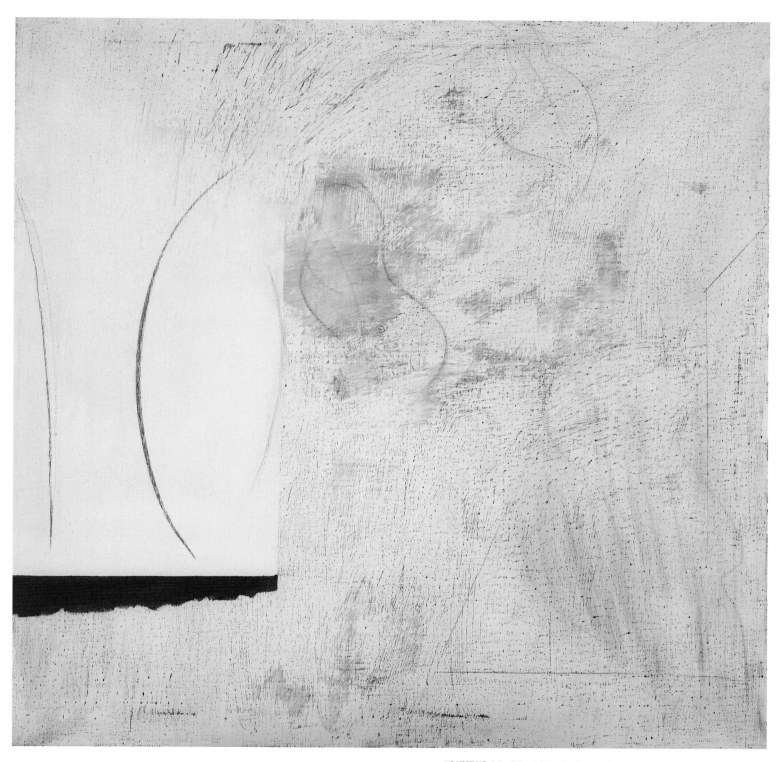

자생공간 **99-32** 117×117cm Mixed media on canvas 1999

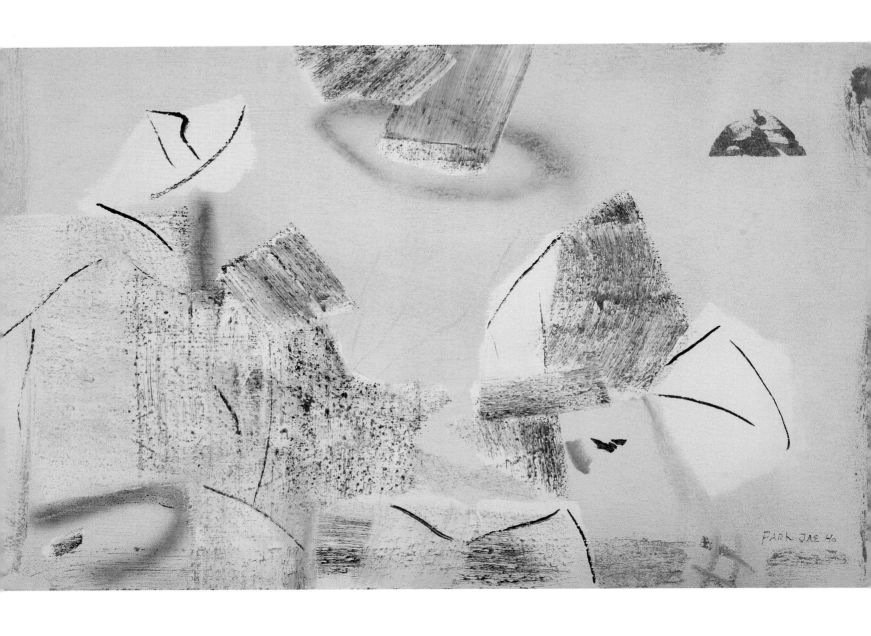

자연이미지 **97-04** 80.3×130.3cm Mixed media on canvas 1997

자연이미지 98-40 60.6×91cm Mixed media on canvas 1998

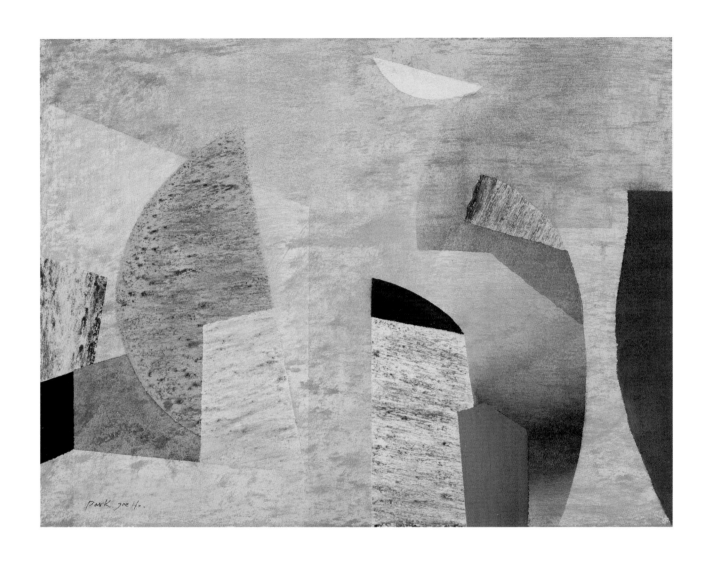

작품 **98-25** 72.7×91cm Mixed media on canvas 1998

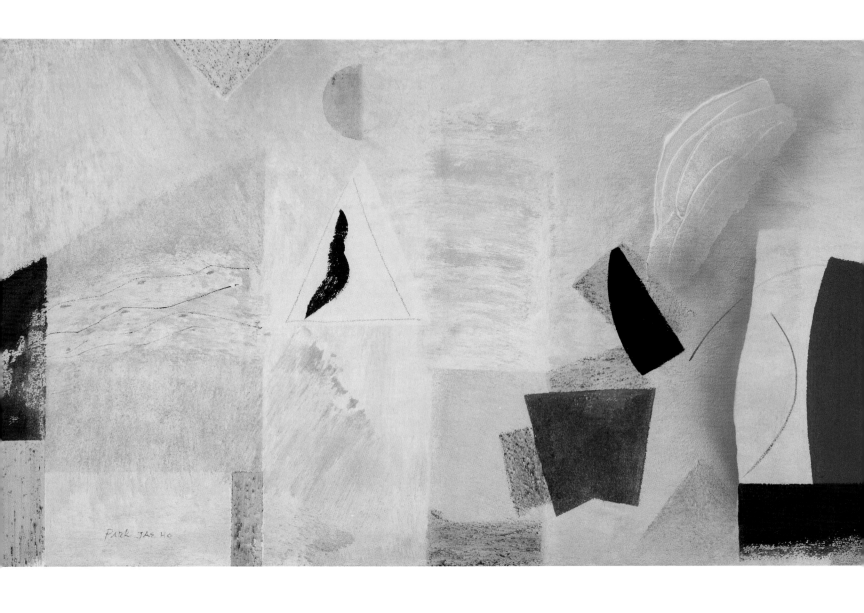

자연이미지 97-09 97×162.2cm Mixed media on canvas 1997

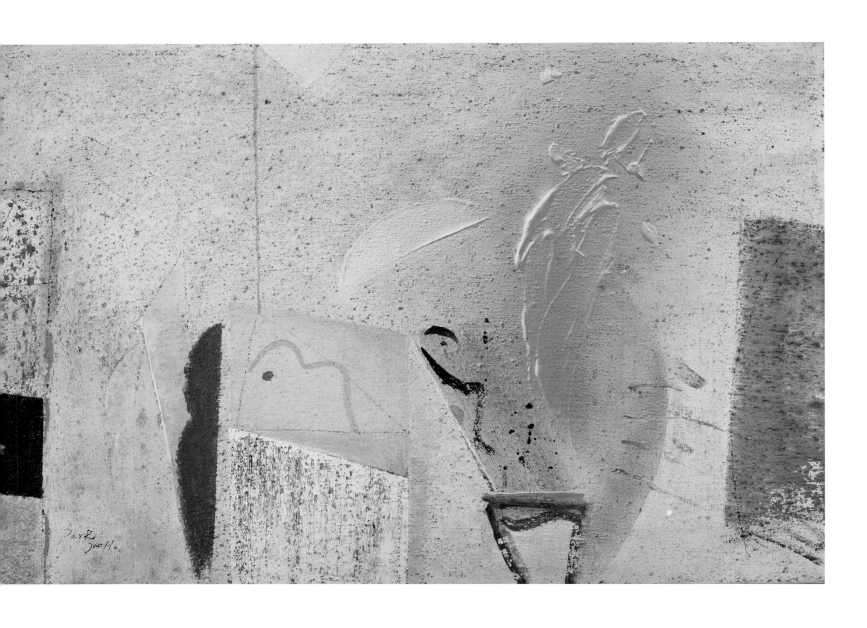

자연이미지 **96-16** 60.6×91cm Mixed media on canvas 1996

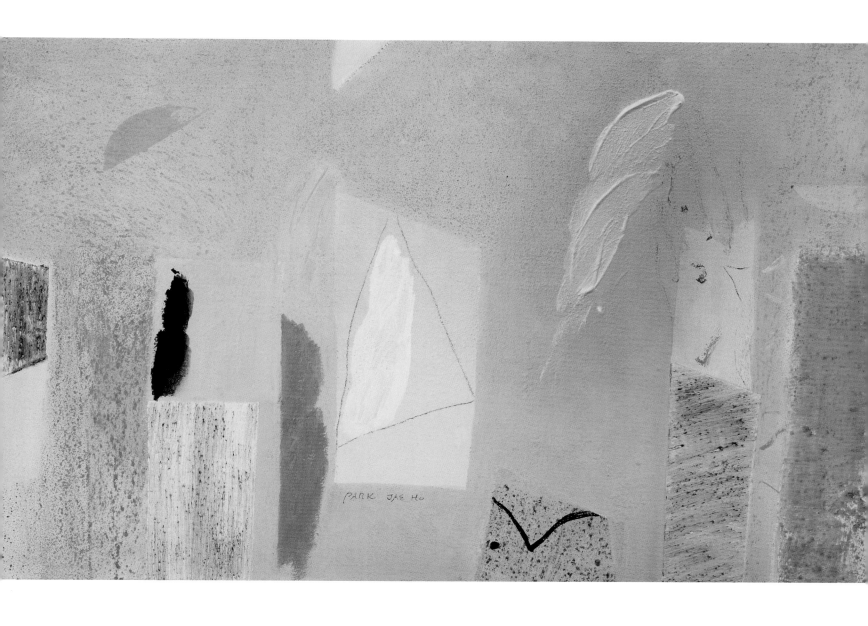

자연이미지 96-44 80.3×130.3cm Mixed media on canvas 1996

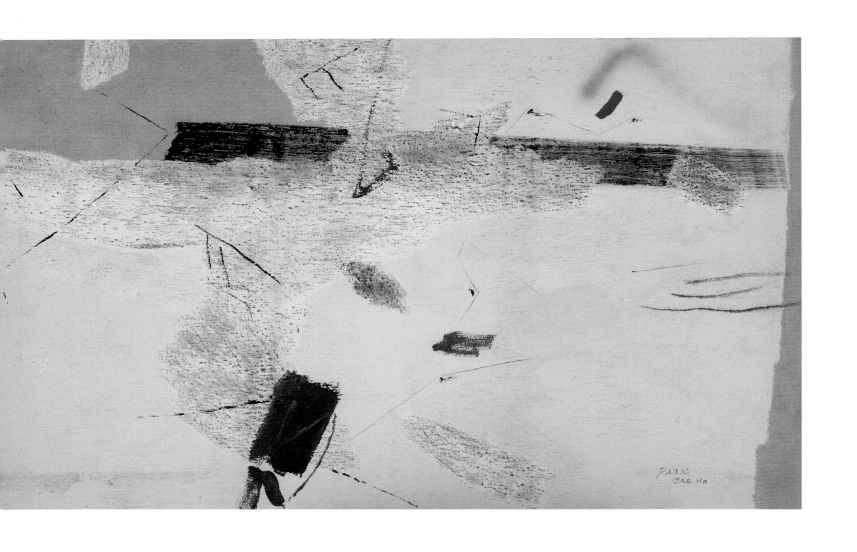

자연이미지 96-20 97×162.2cm Mixed media on canvas 1996

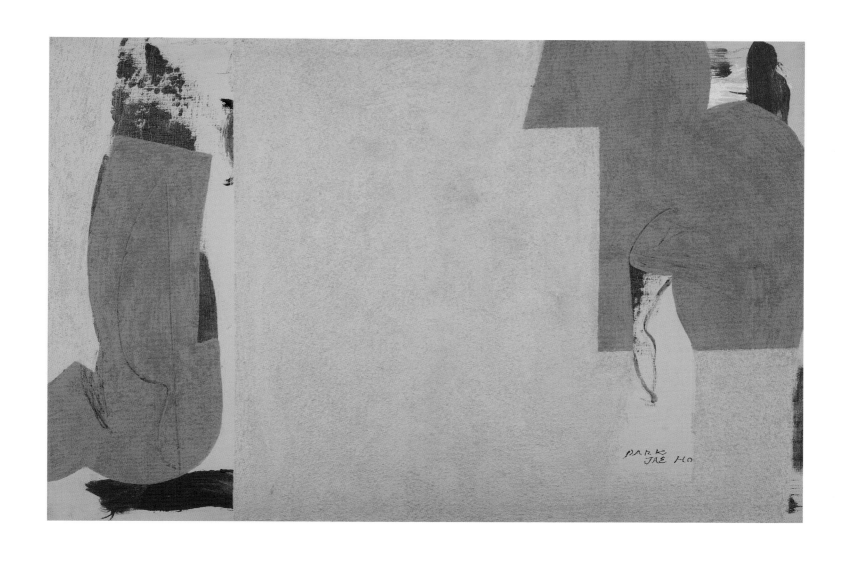

자연이미지 96-13 60.6×91cm Mixed media on canvas 1996
주) 표지 이미지, 묵상기도와 성체조배, 박종인 라이문도 신부
2002. 6. 초판 1쇄 발행, 2004. 5. 6쇄, 세종출판사

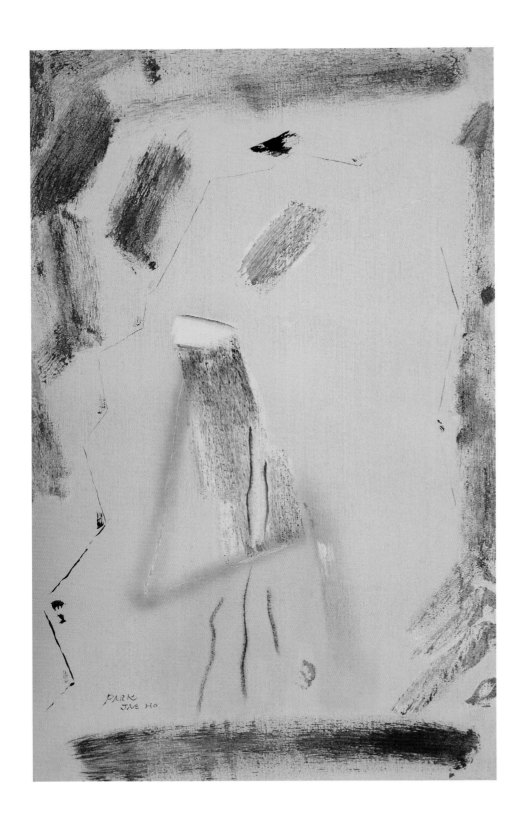

자연이미지 96-29
130.3×80.3cm
Mixed media on canvas
1996

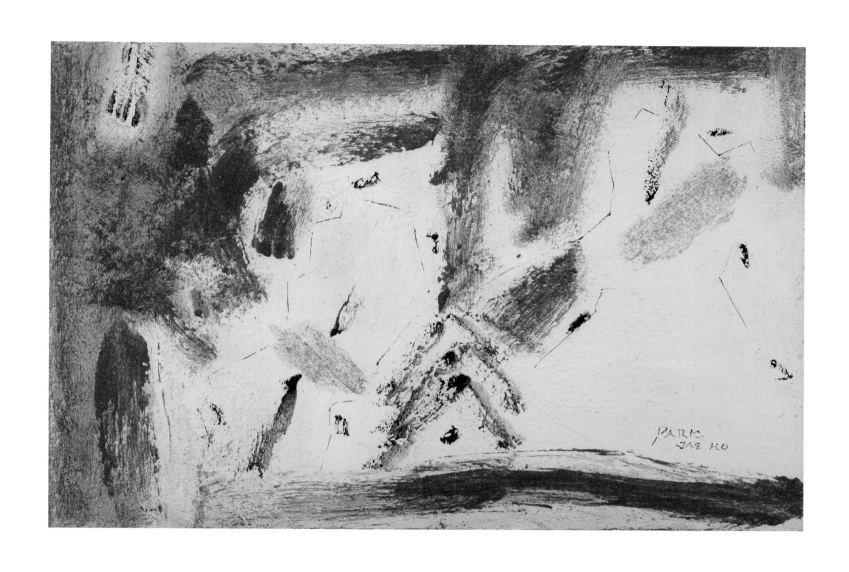

자연이미지 96-27 60.6×91cm Mixed media on canvas 1996

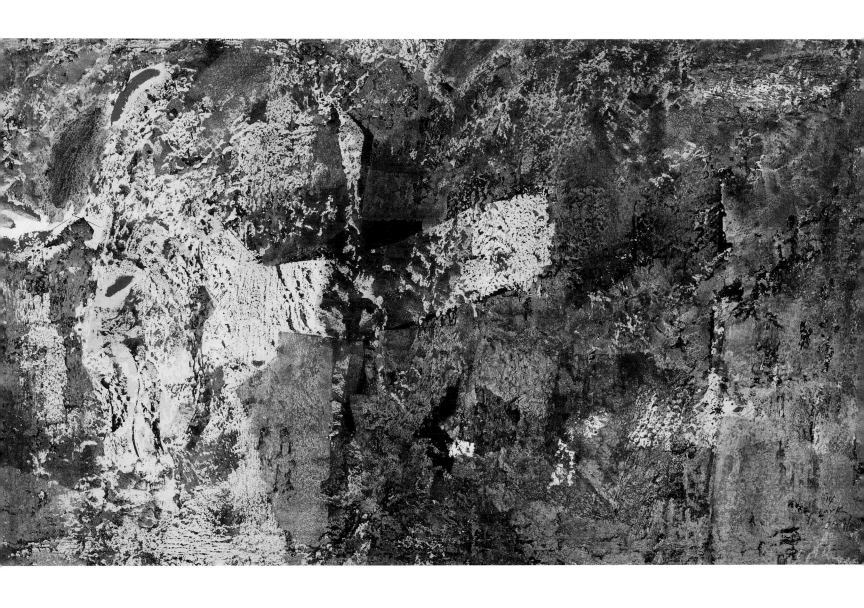

자연이미지 94-01 97×162.2cm Mixed media on canvas 1994

자연에 가까이, 자발적인 감수성에 힘입어......
: 제3회 박재호 작품전에 부쳐

박신의 (미술평론가)

자연으로부터 직접 지각한 것을 그대로 화면으로 옮기는 과정을 따른다는 것, 그러니까 이를 여타의 방식이 아닌 획과 선, 표현 처리의 순수 기법을 취하면서, 그리고 색채와 형에 해당하는 회화의 기본 요소로 표현하며 구성한다는 일은 분명 역사적인 것이지만 늘 새롭다.

그 방식은 언뜻 막혀 있는 듯하면서도 열려있다. 그러한 회화적 사유는 모든 회화적 행동에 대해 한차례 문을 좁히다가도 더욱 활짝 열어놓기 때문이다. 그것은 지극히 제한적인 조건에서 표현의 자율성을 이루어내야 한다는 과제가 부여된 비교적 자기 억제가 강한 작업이다. 하지만 자기 억제를 통해 자신을 추스르는 일은 결과적으로 또 하나의 해방을 체험하게 하는 과정이 된다. 자유로움이란 어느 순간에 예기치 않은 상태에서 주어진다. 그러면서 반복적으로 만나게 되는 편안함이 있다. 편안함은 대체로 그림의 능동성을 꾀하기 위해 대상을 배제하는 일 자체를 언제라도 피하지 않을 때, 이로 인해 오는 속박과 힘겨움을 스스로 감당하고자 할 때 온다. 그것은 자신의 과제에 충실할 때 돌아오는 일종의 보답 같은 것이기도, 혹은 그 무게를 벗어나게 해주는 역설의 방식일 수도 있다.

한편으로 심히 부자유로우나, 다른 한편으로 그 자체가 자유로움을 보장해 주는 조건이 바로 회화의 존재방식임을 깨닫는 일은 새삼스럽지만 절실한 것이다. 그 존재방식이 가시적으로는 이율배반의 형태이나 실제로는 모든 삶이 그러한 것과 같다는 사실로 연장되면, 이내 회화는 자연의 한 부분이 되고 만다. 하지만 이율배반의 이치는 단순히 모순과 갈등을 이야기하는 요소들이 공존하는 상태로 끝나지 않는다. 오히려 어긋남이 빚어내는 갈등은 하나의 전체로 통합되기 위해 서로 부딪히며 부서지게 된다. 이 봉합을 이루려는 일이 현대미술이 형성되고 진전되어 온 오늘에까지 화가에게 주어진 몫이다.

박재호의 회화적 방식도 바로 이 지점에서 시작한다. 하나의 모순과 하나의 갈등에, 그리고 하나의 통합에 그의 기준치가 놓여있다. 그 기준치에는 자신의 세월이 이어내 준 삶과 자연의 이치와 의미들이 살포시 포개져 있다. 호흡의 자유로움, 자유로움의 리듬을 거스르지 않는 선과 색의 움직임, 그리고 동선動線을 따라 은근한 어조로 배어있는 빛과 어둠의 깊이와 공간감, 그 빛이 새어 나오고 가리어지는 틈새로 언뜻 비치는 새의 비상, 솟구쳐 오름이 던져주는 보편적 의미, 이 모든 것들이 그가 화면에서 만나는 자연의 이치다.

일단의 자연의 조건에 물리적으로 반응하는 일체의 결과를 그는 화면 위에 흔적으로 남긴다. 흔적은 부유감을 동반하는 색 덩어리로, 색감이 의도하는 투명함과 불투명함의 이중 언어로, 그리고 그들 간에 오

가는 불협화음을 겹쳐가면서 드러난다. 혹은 선의 동세動勢에 격렬함과 온유함의 상반되는 기운을 서리게 하면서, 화면 위로 거친 표면처리를 남기면서 보여지기도 한다. 붓 자욱의 흔적 또한 강약의 선에 나름대로의 정서를 부여하면서 남아있다. 그리하여 순간의 떨림과 울림의 청각 효과를 정교하게 일깨우는 감수성에 값하는 순수조형의 의미가 화면 위로 자리하게 된다. 하지만 모든 흔적은 결코 고요하지 않으며 또 일률적인 화해의 의미로 마무리되어 있지도 않다. 처음부터 화면은 평온함의 내용을 말하려 하지 않았던 것을 기억한다. 오히려 흔들림의 상황, 밀고 당기는 역학관계의 불안한 설정에서 시작하고자 하였던 것이리라, 여기서 화가는 자연의 끊임없는 갱신과 발전을 위해 자신을 스스로 불안정한 상태로 몰고 가는 이치를 말하려 할 것이다. 내부에서 벌어지는 불화가 목적으로 하는 것, 연속과 차단의 갈등이 의미하는 것이 무엇인지, 분열과 통합의 본능 과정이 지향하는 바를 애써 찾아 보여주고자 할 것이다.

형상을 지우고 미세한 감각에 반응하도록 하면서 자연의 이치를 체득해 간다는 일은, 비록 그것이 현대미술이 시작하면서부터 지금까지 반복되어 온 오랜 작업이라 할지라도 화가에게는 매번 시작일 수 밖에 없는 노릇이다. 화면이 그를 친화력을 가지고 받아들일 경우에도, 반대로 그를 물리치려는 듯 서먹함과 거북살스러움으로 멀리하려 할 경우에도 화가에게 화면과의 대결은 언제라도 새로운 시작일 것이기 때문이다.

박재호의 화면에는 그러한 정황이 내용으로, 형식으로 담겨있다. 색 하나하나에도, 선 각각에도, 붓 자국 마디마디에도, 그가 살아온 세월과 자신이 몸담고 있는 문화, 과거와 현재와 미래를 꿰뚫는 자신의 정서가 낱낱이 배어있기를 바라고 있다. 그리고 그 배어있는 정서를 확인하면서 그는 추상화라는 오래된 이야기, 그러나 언제나 새롭게 부딪히고 확인해야 하는 오늘의 작업으로서 그 의미를 함께 생각하고 키워가고자 한다.

1990. 9.

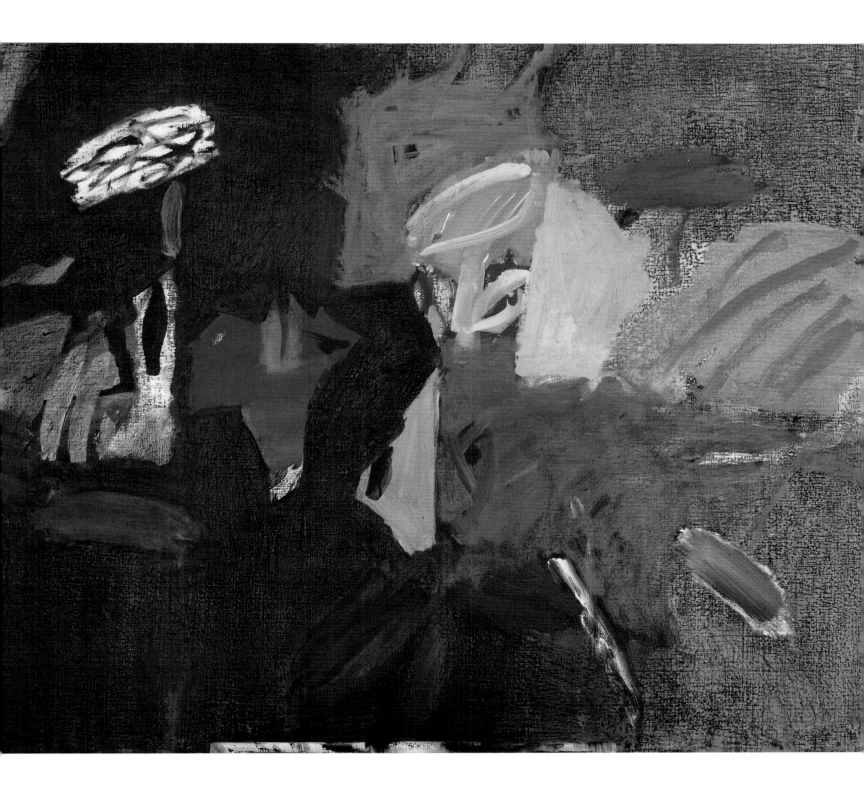

자연이미지 92-37 130.3×162.2cm Mixed media on canvas 1992

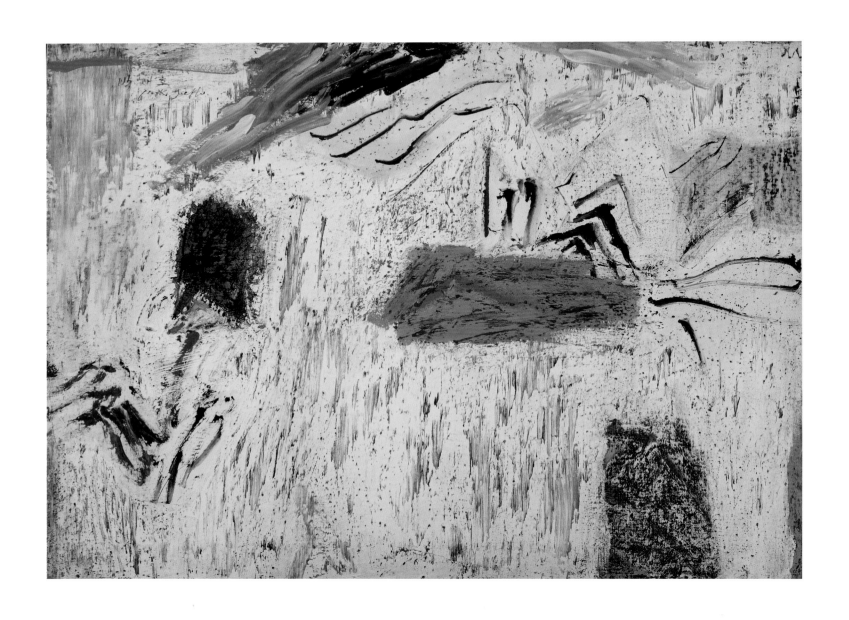

자연이미지 93-10 97×130.3cm Mixed media on canvas 1993

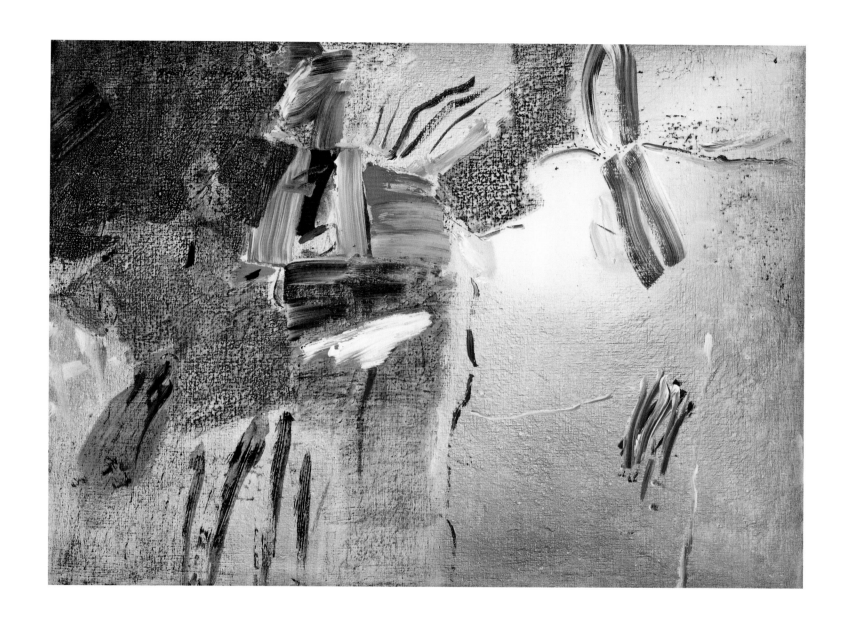

자연이미지 93-07 97×130.3cm Mixed media on canvas 1993

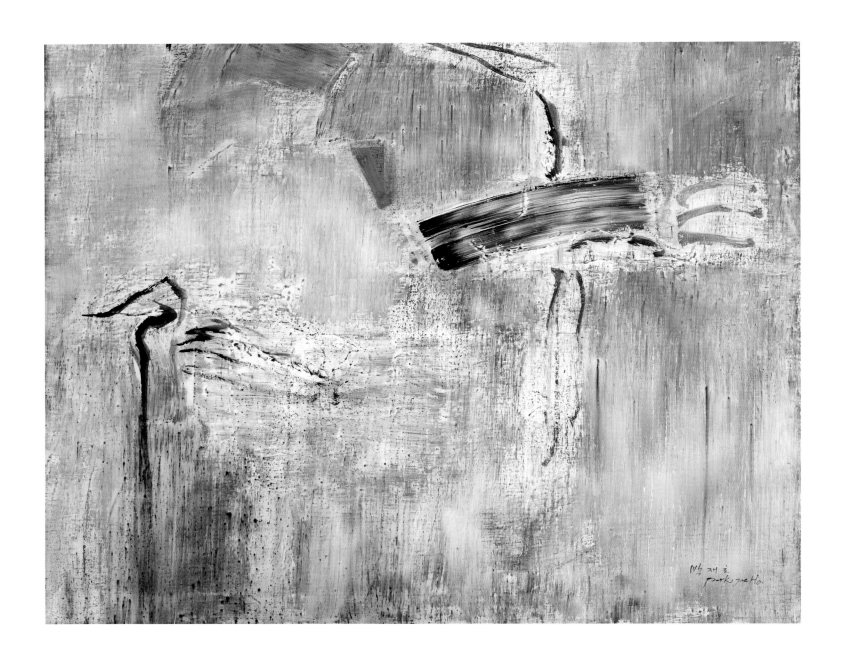

자연이미지 93-33 130.3×162.2cm Mixed media on canvas 1993

72

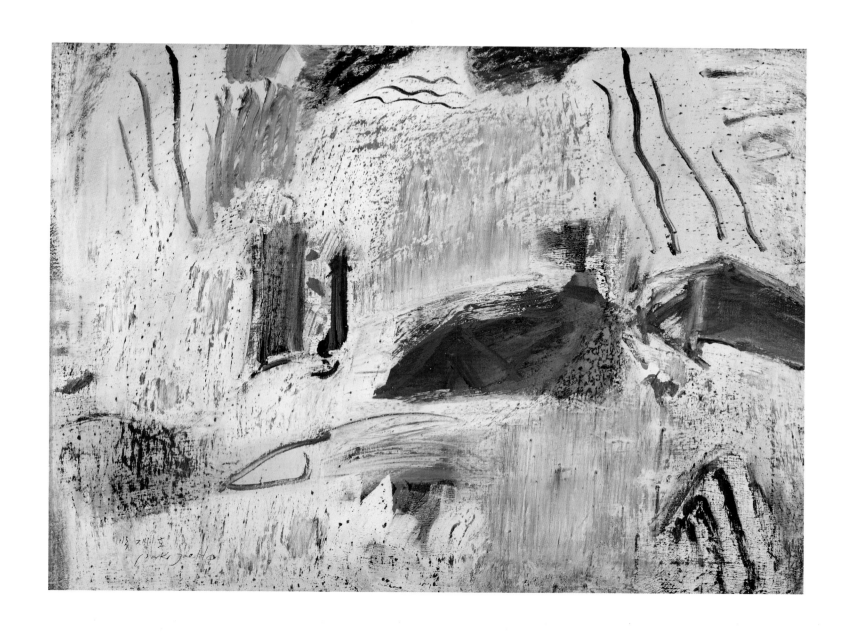

자연이미지 93-09 97×130.3cm Mixed media on canvas 1993

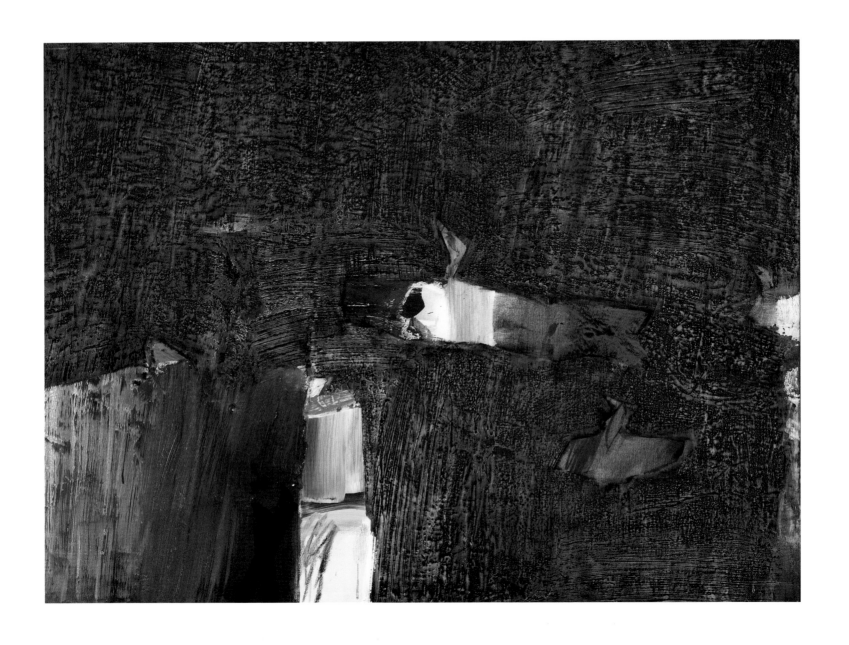

자연이미지 92-03 112.2×145.5cm Mixed media on canvas 1992

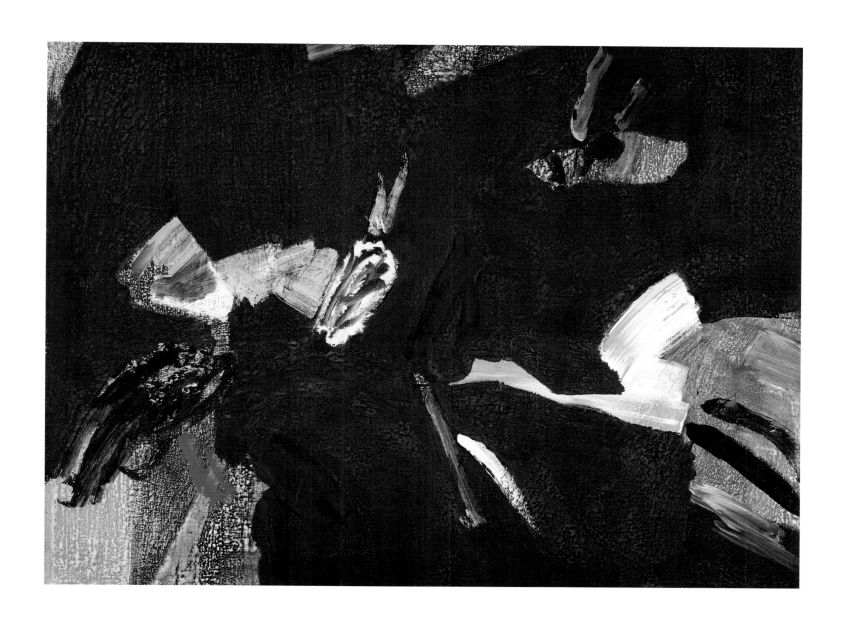

자연이미지 92-12 97×130.3cm Mixed media on canvas 1992

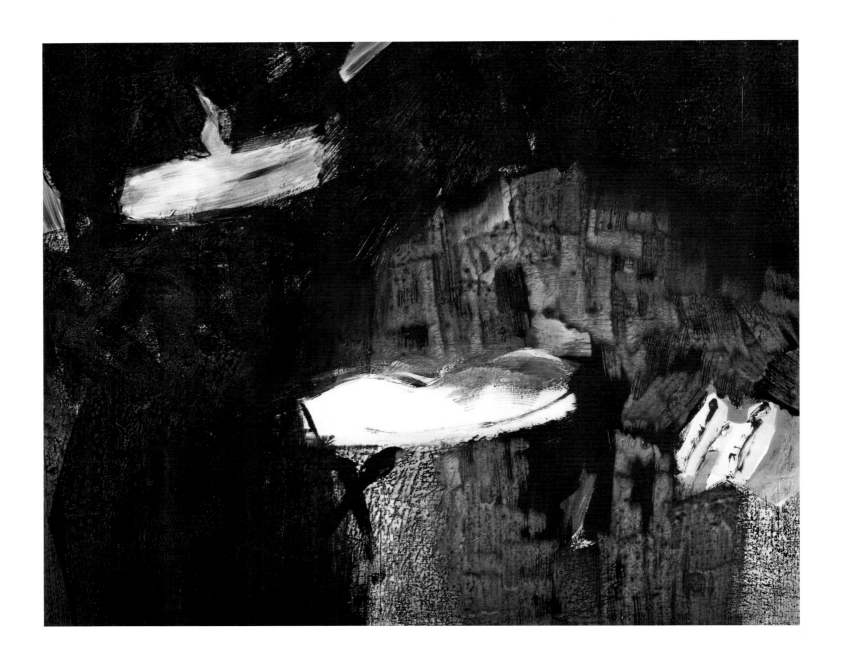

자연이미지 92-18 130.3×162.2cm Mixed media on canvas 1992

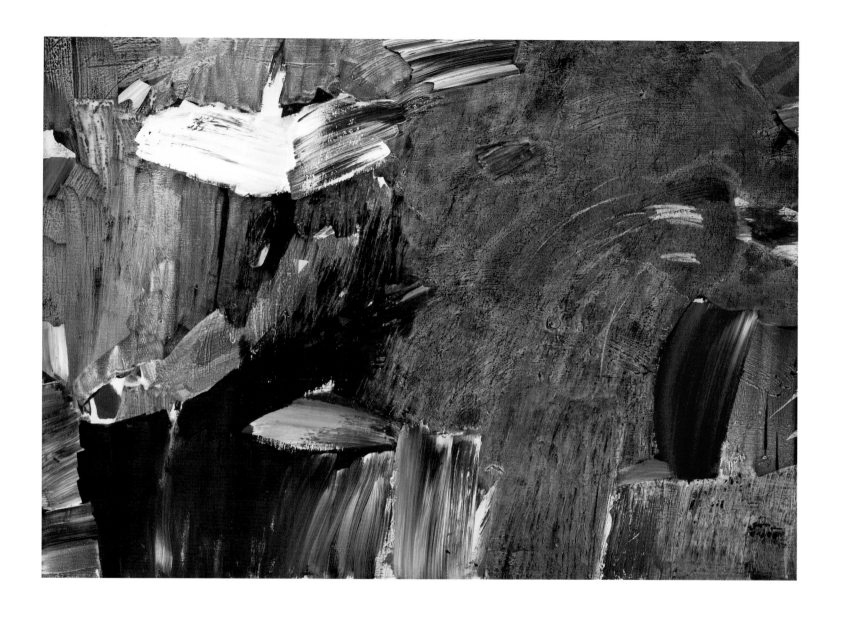

비익 92-07 97×130.2cm Mixed media on canvas 1992

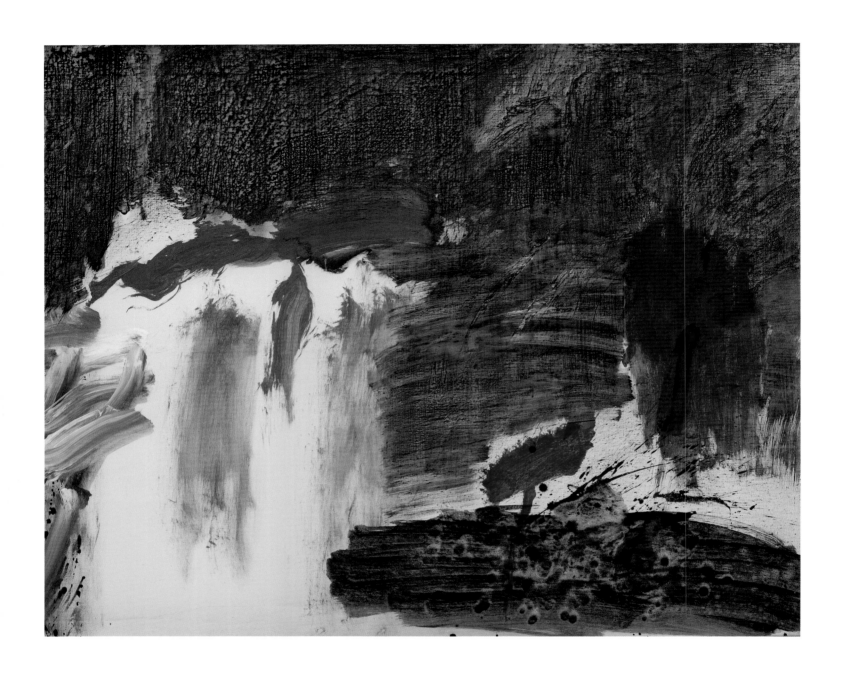

자연공간 92-25 130.3×162.2cm Mixed media on canvas 1992

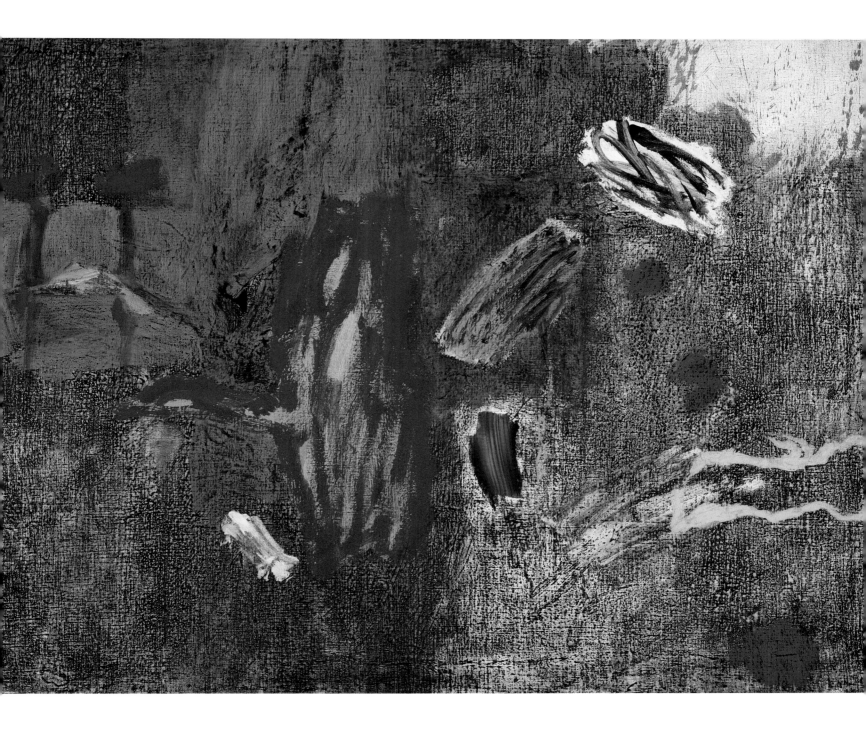

자연이미지 92-09 97×130.3cm Mixed media on canvas 1992

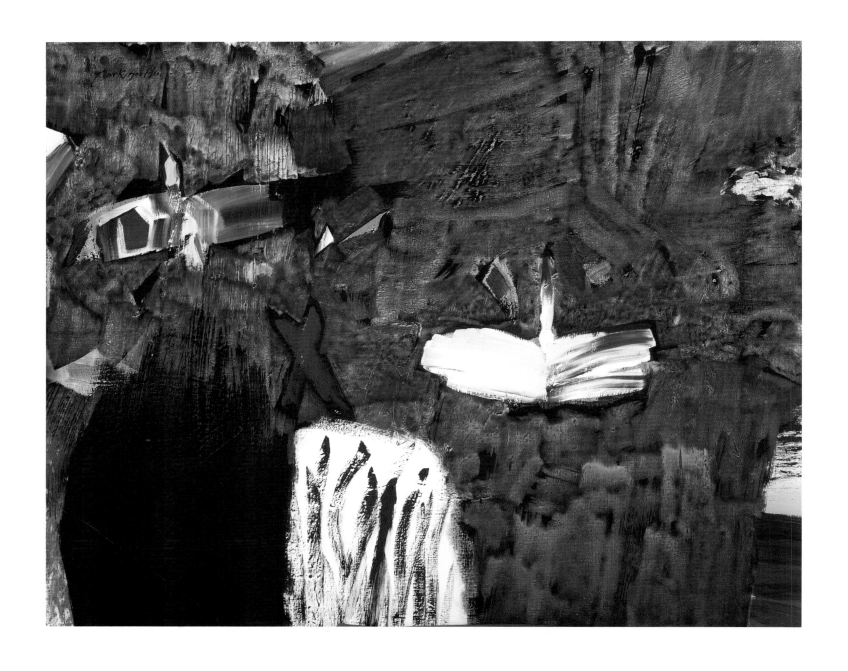

자연이미지 92-15　130.3×162.2cm　Mixed media on canvas　1992

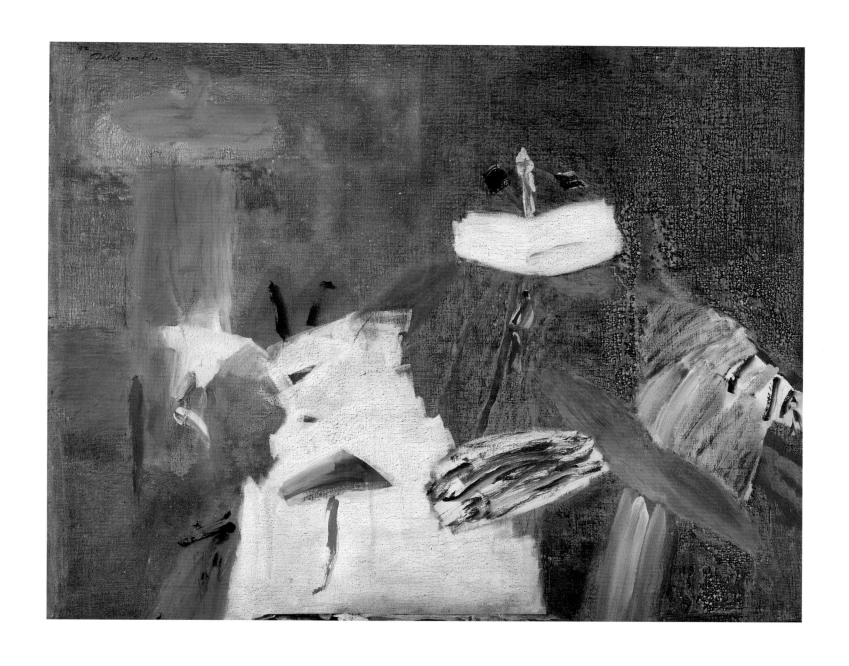

자연이미지 92-17 130.3×162.2cm Mixed media on canvas 1992

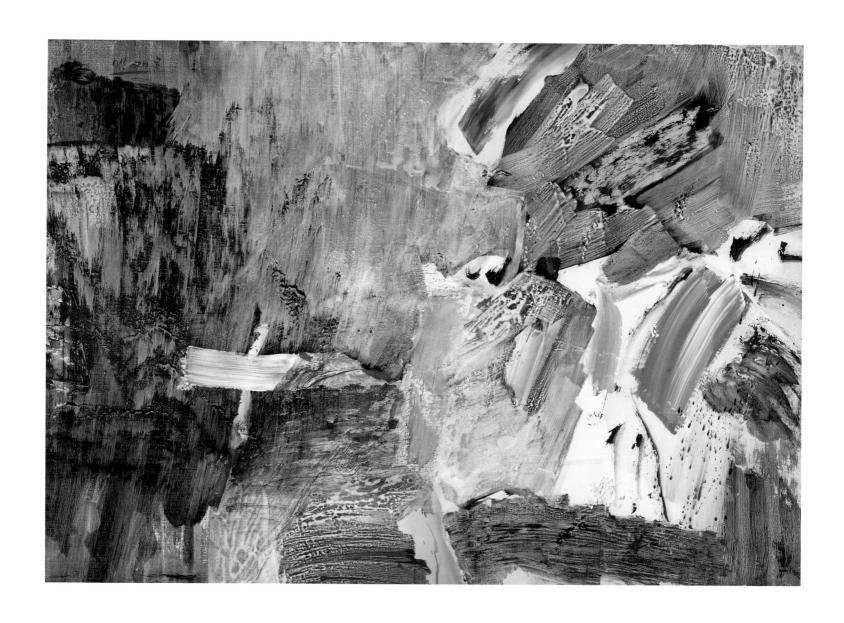

자연이미지 91-09 97×130.3cm Mixed media on canvas 1991

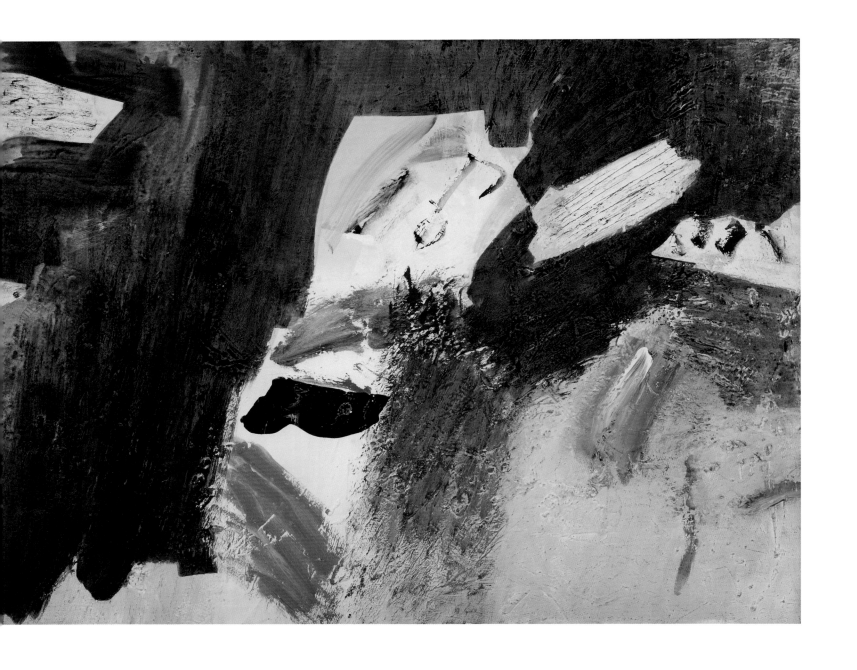

자연이미지 **91-14** 97×130.3cm Mixed media on canvas 1991

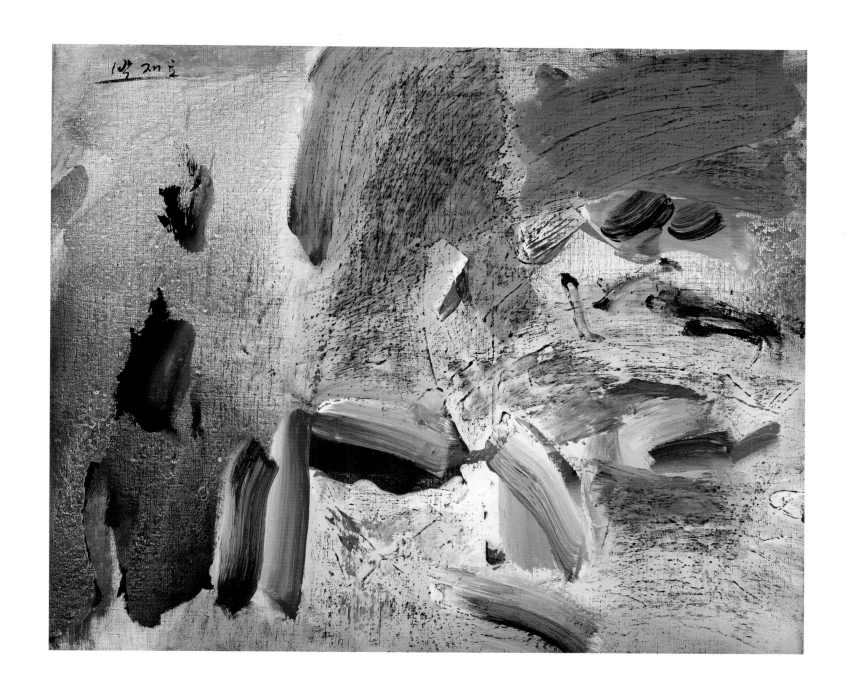

자연이미지 91-01 60.6×72.7cm Mixed media on canvas 1991

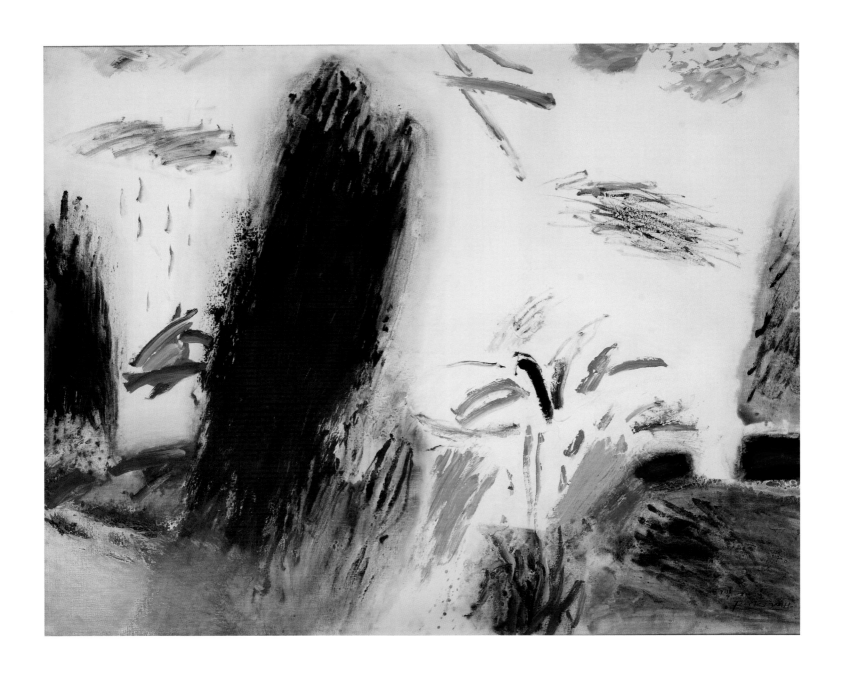

자연이미지 90-07 130.3×162.2cm Mixed media on canvas 1990

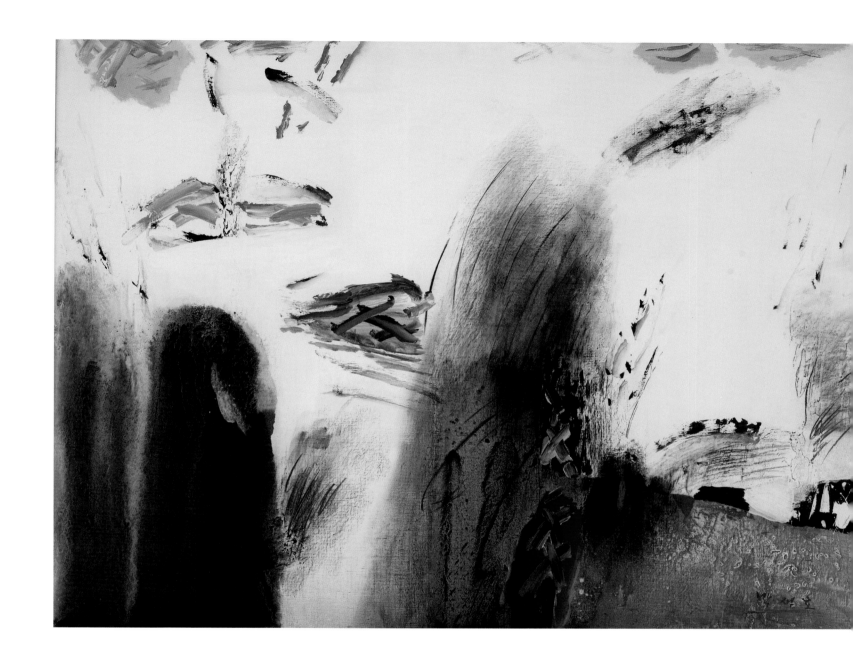

자연이미지 90-01 97×130.3cm Mixed media on canvas 1990

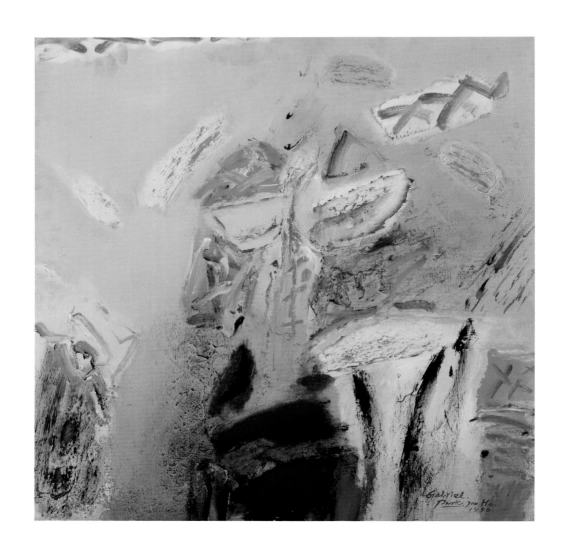

촉수 72.7×72.7cm Mixed media on canvas 1990

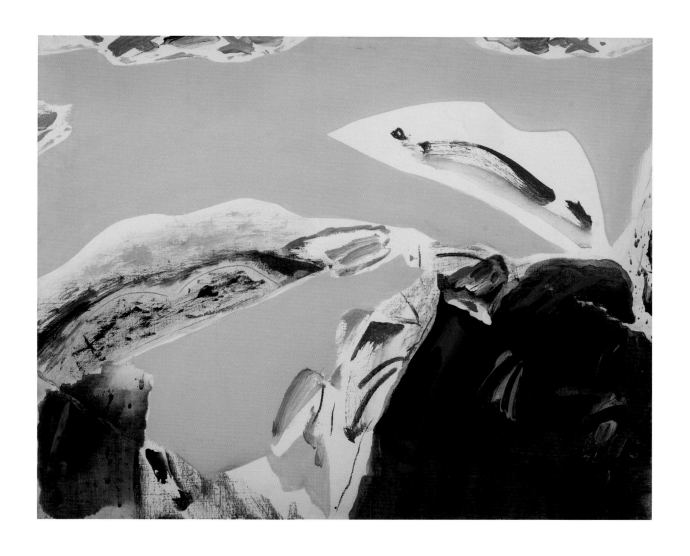

자연이미지 90−21 53×65.1cm Lithography on paper 1990

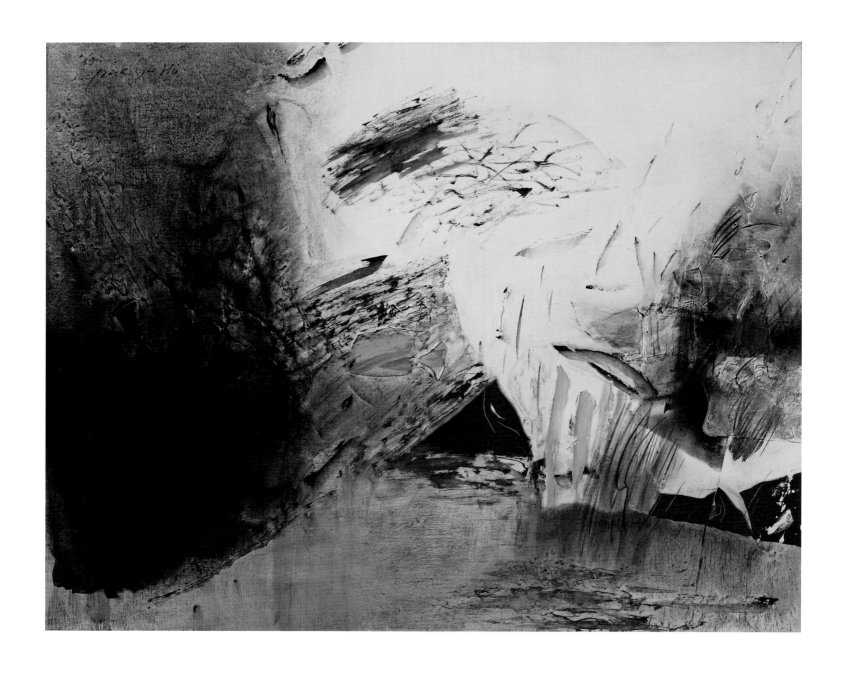

백색공간 89-07 130.3×162.2cm Mixed media on canvas 1989

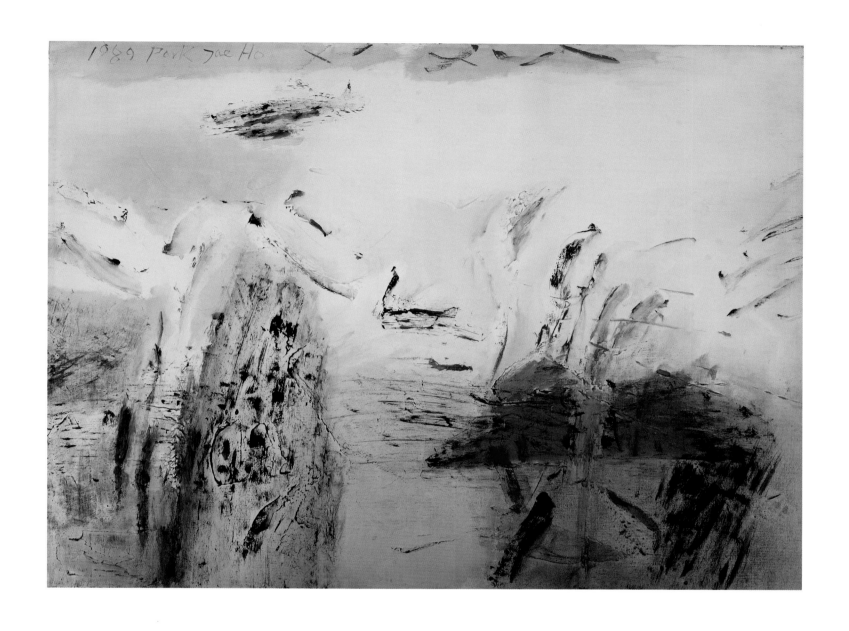

백색공간 89-05 97×130.3cm Mixed media on canvas 1989

제2회 박재호 작품전

임영방 (미학, 서울대학교 인문대교수)

제1회 개인전을 박재호가 발표한 후 만 4년 만에 그는 두 번째 작품전을 보여준다.

이번의 전시 발표를 준비하면서 그는 자신이 문제 삼고 전념한 것이 추상이 아닌 동양사람으로서의 한국인의 추상을 탐구한다는 것이었다고 고민스럽게 말한다.

이러한 문제의식은 소위 서양화가 서구세계에서 전파傳播된 그들의 생리적 조건 및 작용, 그리고 사상과 세계관을 담고 있는 것이기에 그 유형적類型的 표현表現을 멀리하고, 동양인으로서의 한국인의 독자적인 추상표현이 마땅히 있음 직하다는 박재호의 지각知覺에서 제기된 것으로 믿어진다.

글자 그대로 창작은 작가 고유의 세계관을 예술藝術이라는 방법을 통하여 어느 독특한 형식으로 공감 있게 반영함을 의미한다.

따라서 박재호가 제기한 문제는 작가 고유의 세계관과 회화미술繪畵美術이라는 방법에 관한 것이다.

살펴보면, 이 문제는 일찍이 독일 학자 보링거W.worringer에 의해 심오探奧하게 탐구探求되어져 그 중요성이 지적되었었다.

그에 의하면 서구인은 자연을 통한 자아의 객관화를 지향하고, 한편 동양인은 독자적인 창조로 자연의 신비를 무마撫摩시켜 스스로 안정을 찾는 데에서 소위 추상표현 형식을 보였다는 것이다.

어쨌든 박재호는 자신의 추상표현이 서구풍에서 이탈한 어느 상태로 도달되기를 원하고 있다.

이러한 갈망은 또한 회화 미술의 표현 수단에 관한 검토와 탐구를 있게 하였다.

이러한 이유에서 그는 4 년이라는 세월을 자성自省과 탐구적探求的 작업으로 보냈던 것이다.

4년 전까지의 박재호 작품은 선線과 구획區劃, 분할分割, 그리고 이에 대립對立하는 요소들의 공존을 보여 주었다. 작품은 이렇듯이 유기적有機的인 성격의 대립적對立的인 공존에서 인간적인 이해의 공간성과 자연 차원의 공간성을 제시한 것이었다. 그것은 또한 질서에 대한 무질서의 대립이고, 인간 차원에서 볼 때 합리성에 대한 비합리성을 표상하는 것이었다.

이에 따라 채색은 강렬한 단조색의 면에 대항하는 대립된 무질서한 색의 흔적을 보임으로서 소위 추상적 회화성繪畵性을 보였다. 왜 이러한 추상적 표현에 박재호가 회의적인 자성自省을 하게 되었을까?

공간을 합리적으로 선線을 통하여 구성하는 서구 작가들의 성향性向, 그 대립적인 제시 등이 변증법적辨證法的인 성격性格을 작품에 있게 하기 때문에 박재호는 이에 참신한 원시적인 자연주의를 찾지 않았나 생각된다. 특히 색채에 의한 이러한 표현은 감각적인 자극을 극대화한다는 데서 서구적인 회화성繪畵性을 피치 못하는 결과를 보인다.

그렇기에 박재호는 우리의 감정, 서구인과 다른 우리만의 것을 찾고, 요구하고 있다. 이와 같은 처지의 관점에서 그의 새로운 탐구적인 작업이 4년간 있었다. 여기서 그의 창조적인 의지가 다른 단계의 발전적

인 변화를 작품에 있게 한 것이다. 이번 그의 작품 전시가 보여주는 것은 지난날의 보여진 선線과 분할分割, 구획區劃, 다채로운 색채 등을 볼 수 없는 묵색墨色과 흰 바탕색이 주동이 되고 있는 극히 자연주의적인 추상표현이다. 여기서 자연주의적이라 함은 의도적인 것, 계획에 의한 것, 즉 개념적槪念的인 성질의 것이 아님을 의미한다. 따라서 작품은 흰 바탕에 농담濃淡의 흑색黑色이 자연스럽게 여러 필력筆力의 흔적을 담은 생태로 나타나 보인다.

회화상繪畵上으로 본다면 흑黑과 백白의 등가관계等價關係를 찾아볼 수 있고, 백白의 공간에 농담濃淡의 흑黑이 차지하는 자국은 마치 공허空虛에서 생명적 물상이 탄생하고 있는 듯한 상태로 되고 있다. 흑黑의 흔적은 자연스럽고, 또한 자유스러운 활력성으로 백白에 활성을 주어, 양자兩者의 자율적인 관계를 엿보여 준다. 이 양자兩者의 관계를 더욱 밀착시키는 것이 흑黑과 백白사이에 산재散在한 작은 물감 자국인 것이다. 한편 색의 다채성이 극소화되고 있음은 우선 색채의 추상적인 역할을 억제하여 감각적인 회화성繪畵性을 멀리 한다는 의지의 표시이며, 또한 동시에 금욕적인 색채를 통하여 원초적인 추상성을 추구하기 위한 것으로 볼 수 있다.

앞서 언급한 서구풍의 추상작품이 사고思考와 감각의 함수를 요구하는 것이라면 박재호가 원하는 추상은 명상의 대상으로 되는 세계일 것이다. 그 세계는 자연이나 물상, 기타 모든 우리의 개념적인 존재와 무관한 상태, 즉 미술美術을 통해 이루어 놓을 수 있는 독립적이고 자율적인 창조적 세계인 것이다.

동양인의 선禪이 무아無我의 정신적인 명상을 보이는 어느 한 지경의 관한 도道라 한다면, 그 세계가 박재호의 작품으로 시사되고 있는 듯싶다.

모든 생존적生存的인 현상이 허虛, 실實, 강强, 약弱이라는 물리적이고 정신적인 문제를 우리에게 제시하고 있다는 데서, 이것을 초월하기 위한 길이 선禪이고 동양적인 수도修道자세이며 정신일 것이다.

여기서의 문제는 그것을 극복하든가, 아니면 초월해야 한다는 것이다.

이에 동양인이 택한 바는 무엇보다도 우선 자성적自省的 수도修道자세에서 그 현상을 당면한다는 것이다. 이러한 자세는 문제의 기피가 아니고 문제의 주격인 자아自我의 성찰省察이 일의적一義的이 된다는 결론이다. 보통 이지적인 표현은 당위성當爲性을 주장한다. 미술美術에 있어서 구상적具象的표현은 추상적 표현으로 그 이지적인 당위성當爲性이 연결된다.

이것이 세속적인 논리論理의 변증법 성립의 타당성을 있게 한다. 또한 이러한 성격의 표현이 서구인이 오늘날까지 보여 주고 있는 추상표현 미술이다. 그 상대적인 한계를 넘어선 표현이 옛 부터 동양인이 추구한 것이고, 또한 동양인의 추상 세계인 것이다. 이 과제는 극히 난이하고, 그 길은 요원하다. 그러나 박재호가 작업 과정에서 이 과제를 발견하고, 그것에 중요성을 두었다는 사실이 다행스럽고 반가운 것이다. 뿐만 아니라, 그 세계에 접근하겠다는 의지와 노력이 새로운 차원의 작품을 있게 하고, 이번 전시작품으로 등장된 것이다. 더욱 그의 예술적인 창조의욕이 대작으로 표출되고 있음도 이에 지적되어진다.

1988. 3.

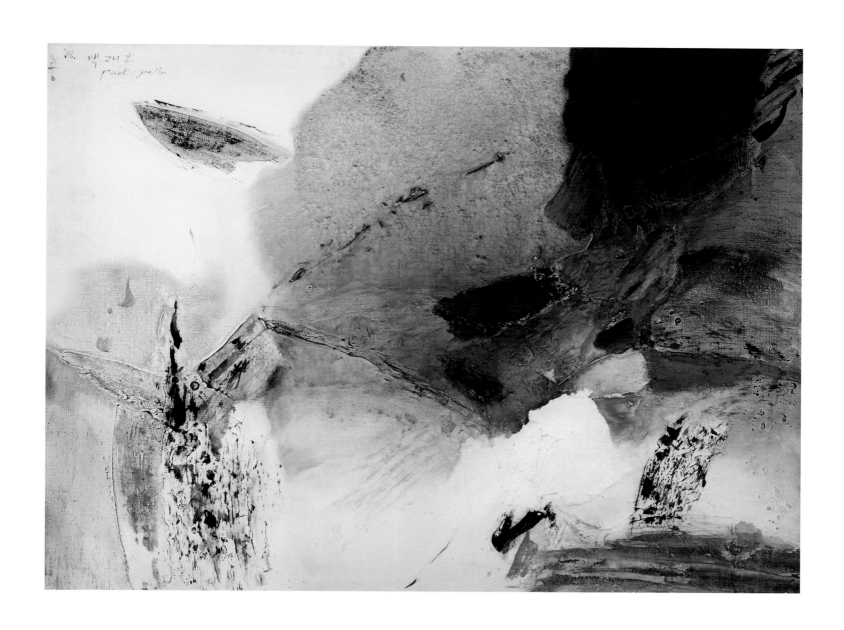

자생공간 **88-25** 97×130.3cm Mixed media on canvas 1988

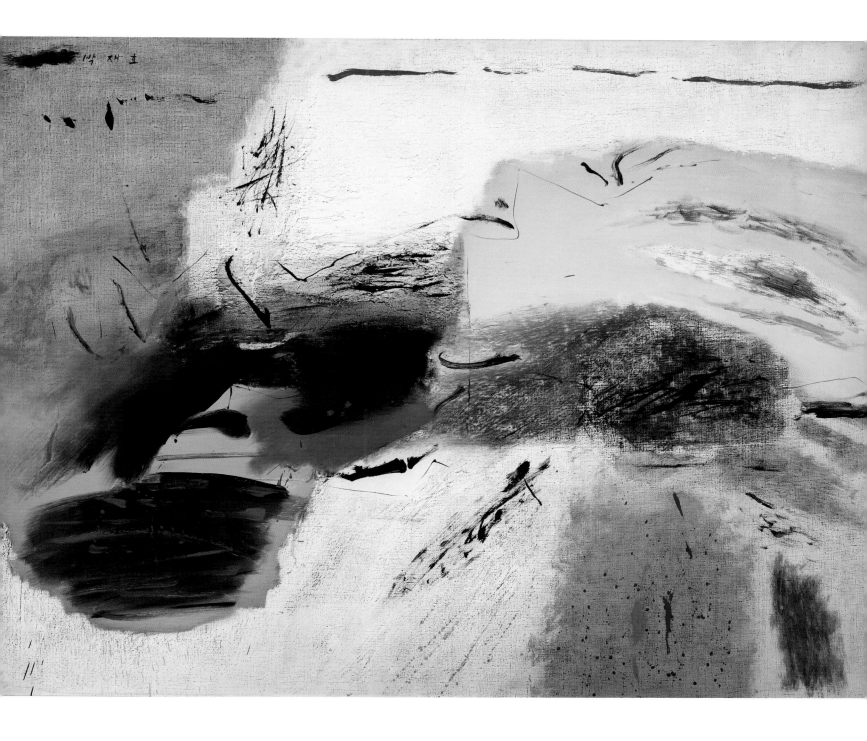

백색공간 **88-17** 97×130.3cm Mixed media on canvas 1988

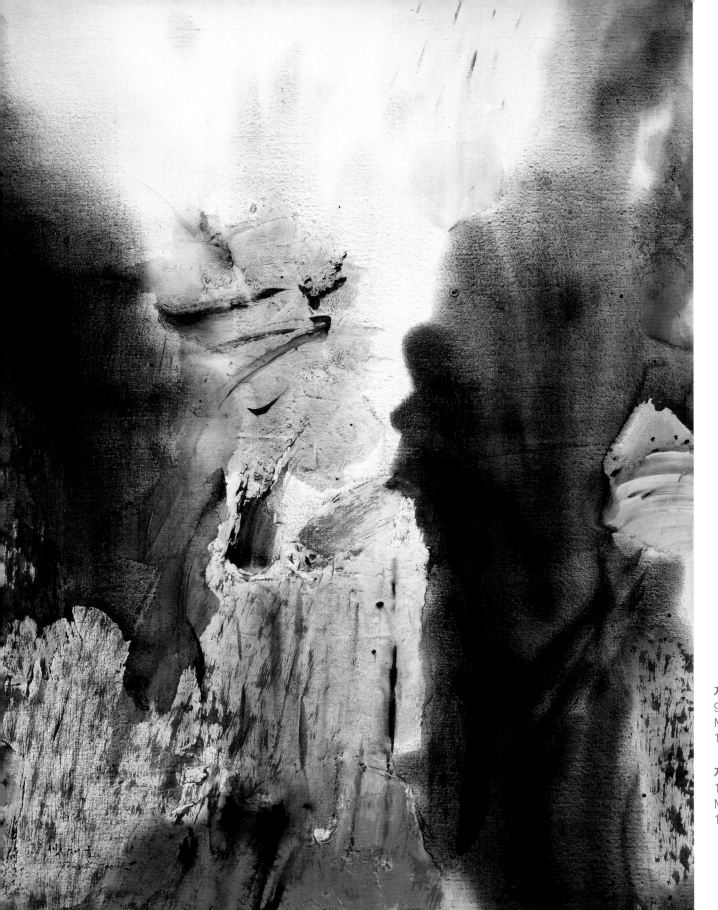

자생공간 88-19
97×130.3cm
Mixed media on canvas
1988

자연공간 88-09 ▶
130.3×162.2cm
Mixed media on canvas
1988

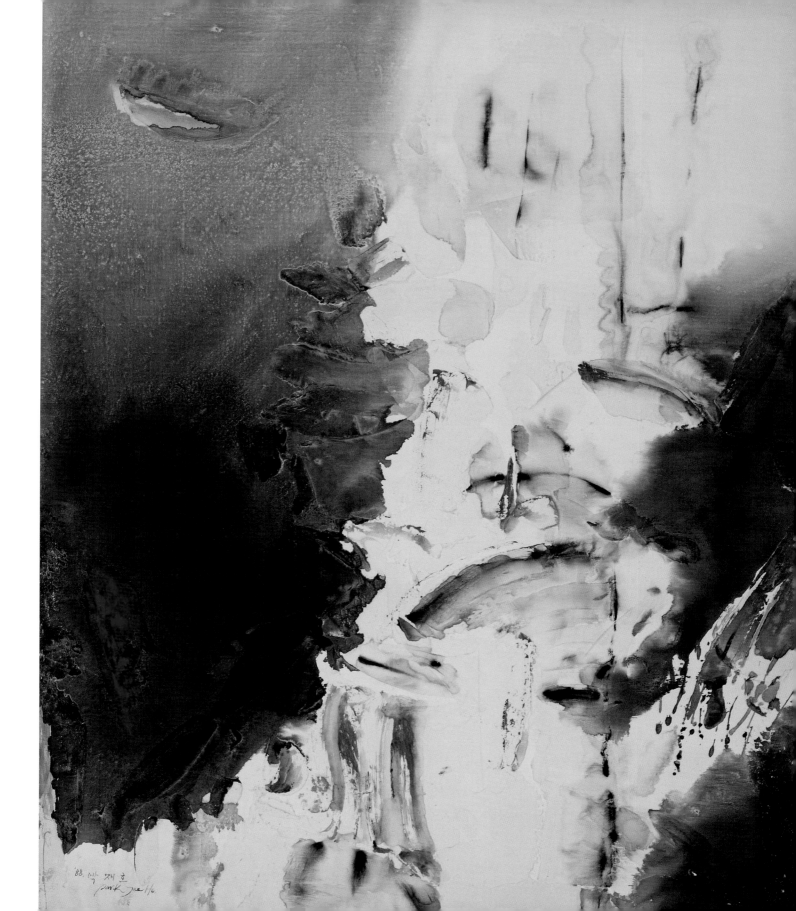

'88. 백 재호
Park jae Ho.

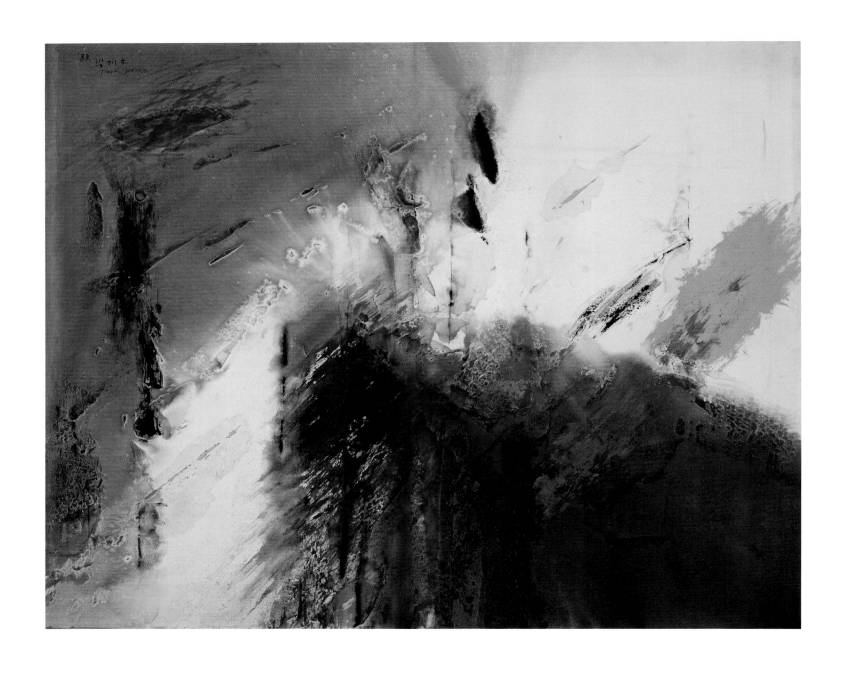

자생공간 **88-12** 130.3×162.2cm Mixed media on canvas 1988

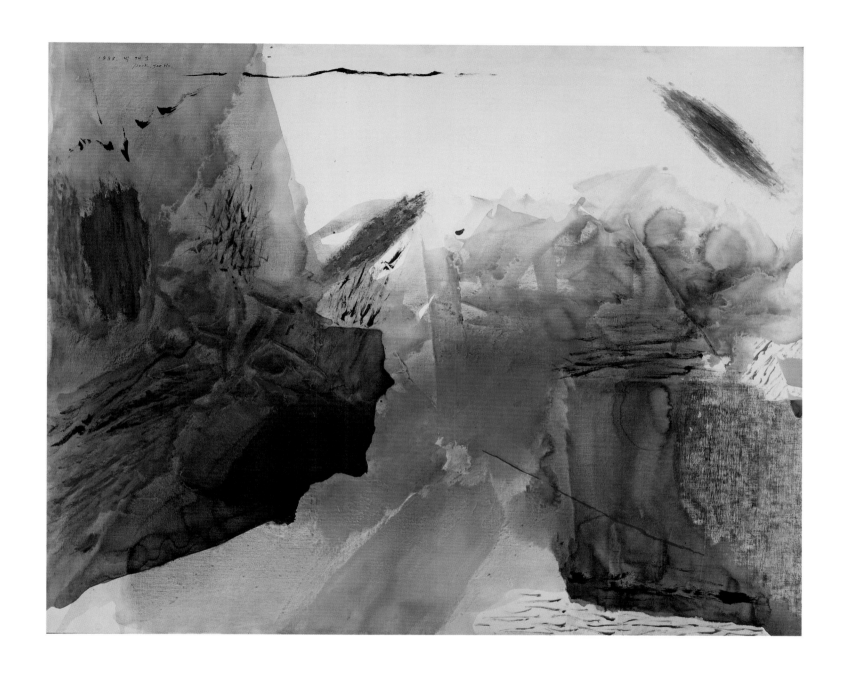

회소 87-17 130.3×162.2cm Mixed media on canvas 1987

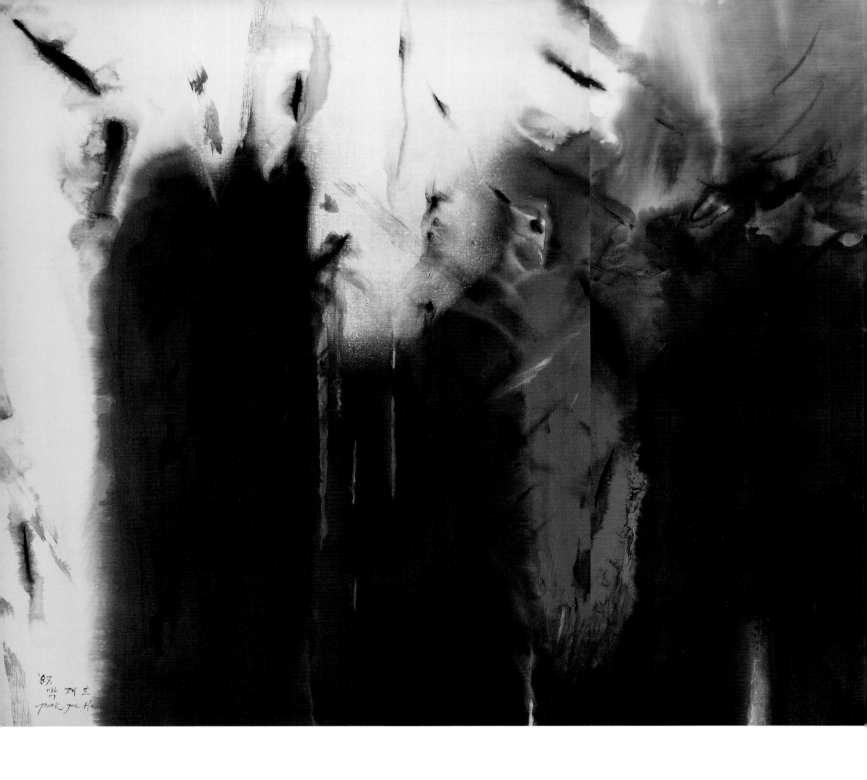

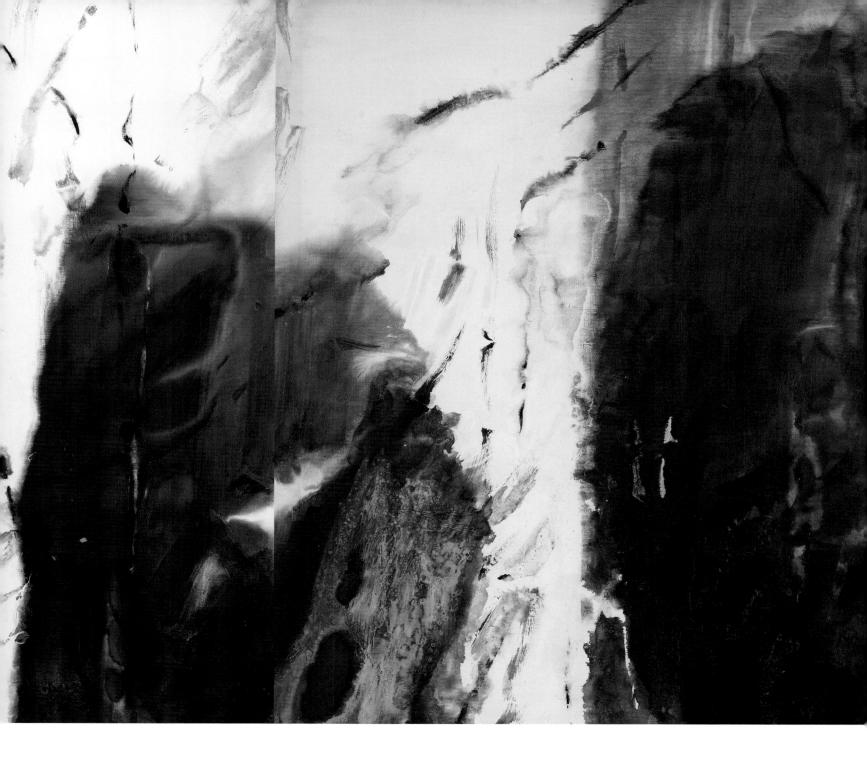

자생공간 **87-07** 162.2×390.9cm Mixed media on canvas 1987

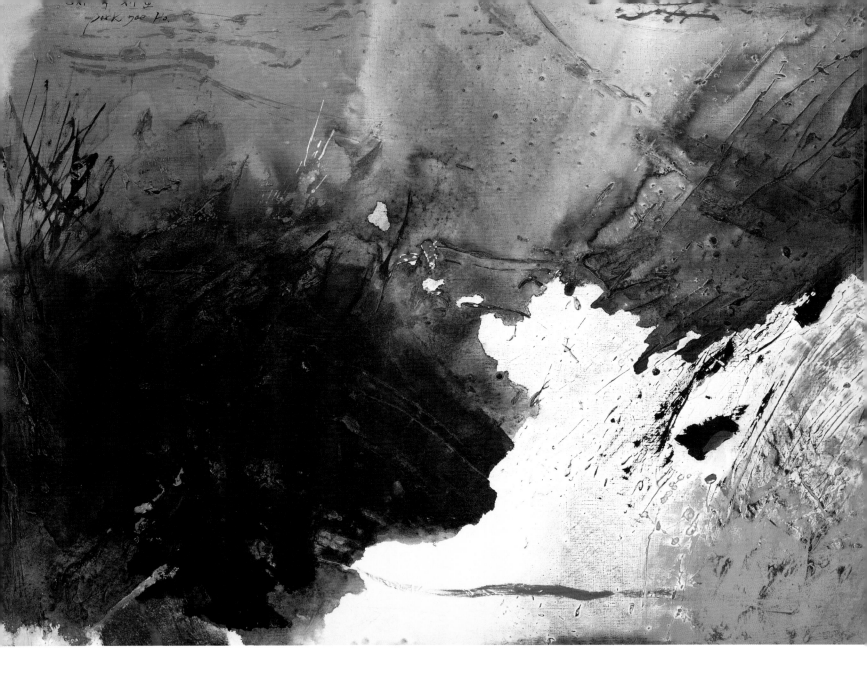

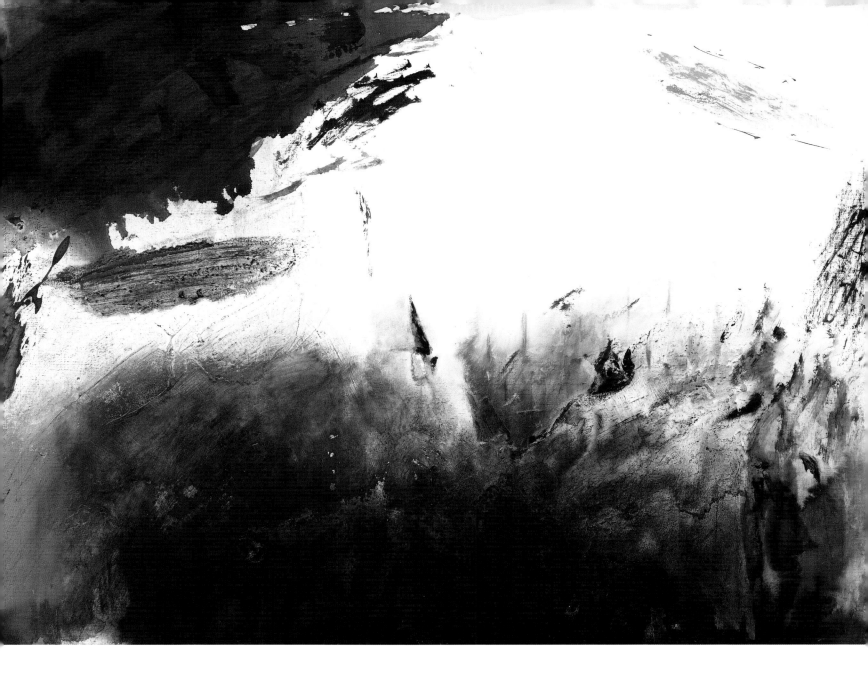

자생공간 87-5 260.6×97cm Mixed media on canvas 1987

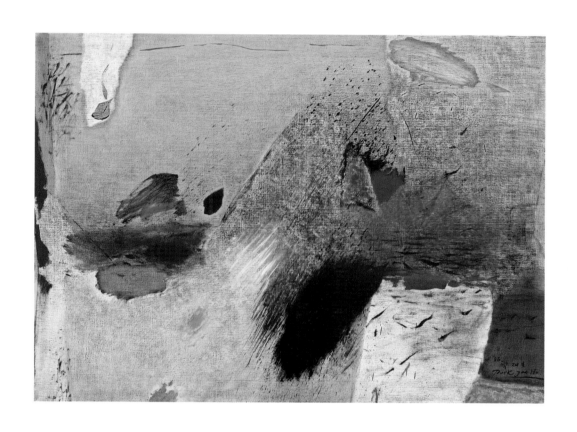

희소 86-92 97×130.3cm Mixed media on canvas 1986

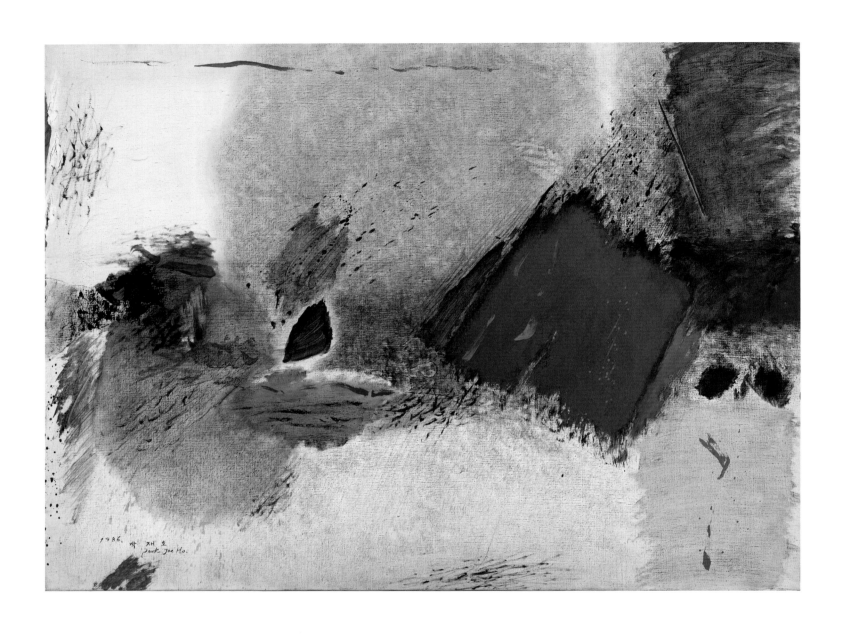

희소 **86-94** 97×130.3cm Mixed media on canvas 1986

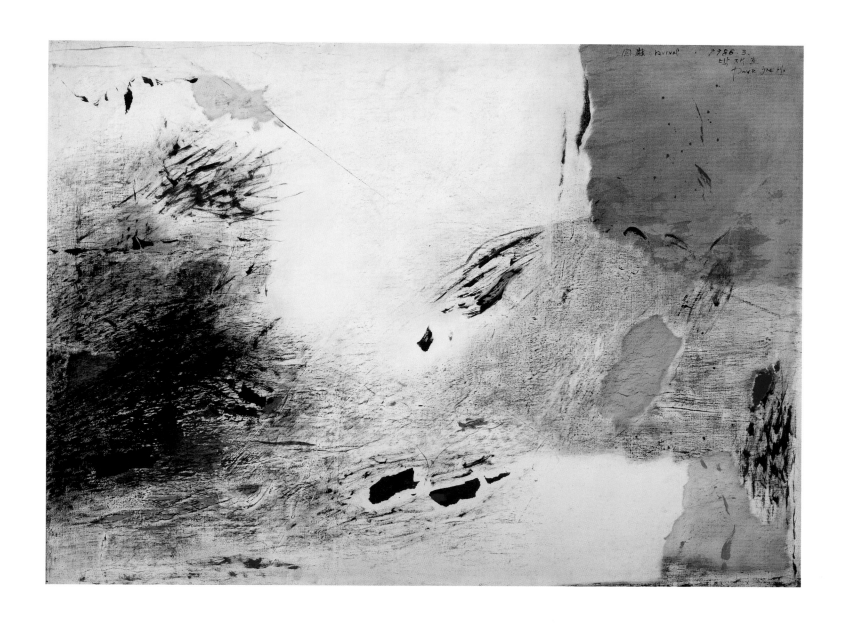

회소 86-17 97×130.3cm Mixed media on canvas 1986

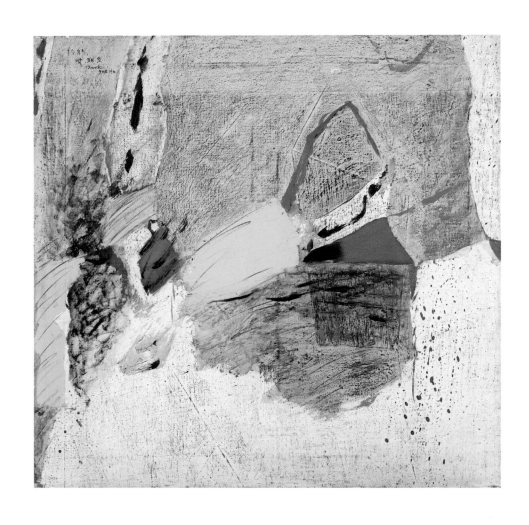

희소 **85-15** 72.7×72.7cm Mixed media on canvas 1985

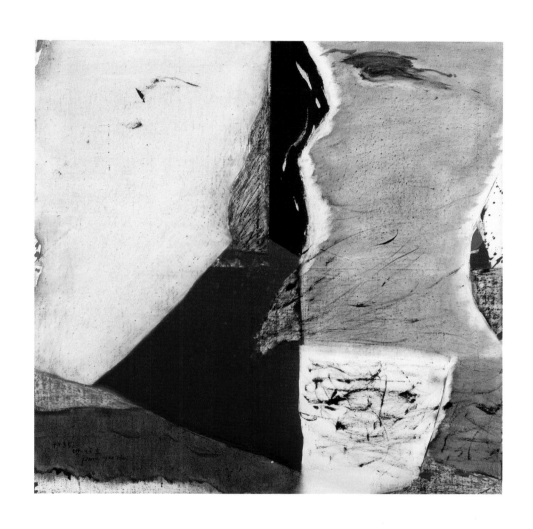

회소 85-06 72.7×72.7cm Mixed media on canvas 1985

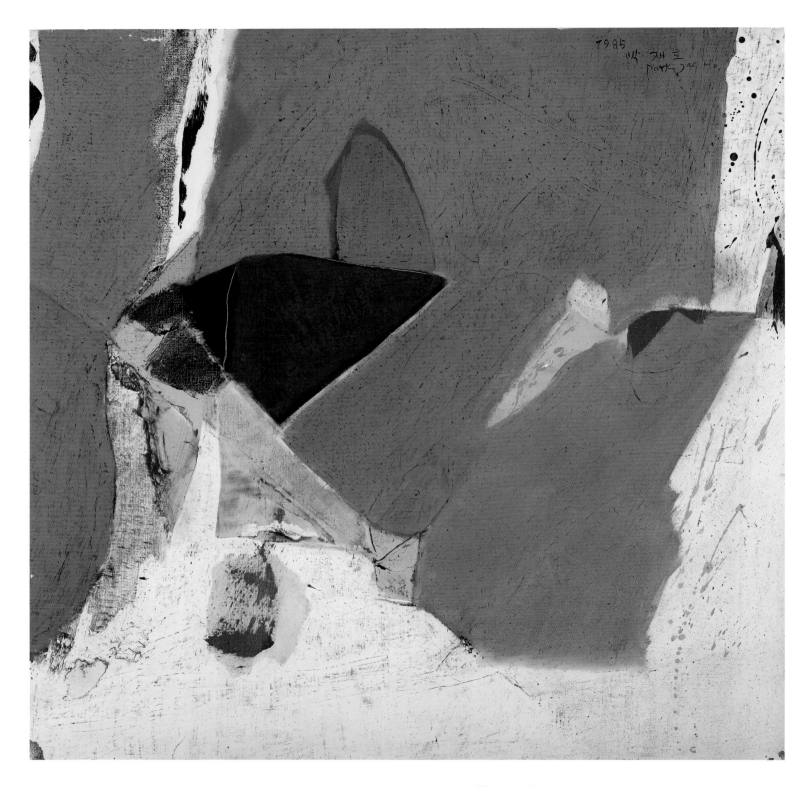

희소 **85-10** 72.7×72.7cm Mixed media on canvas 1985

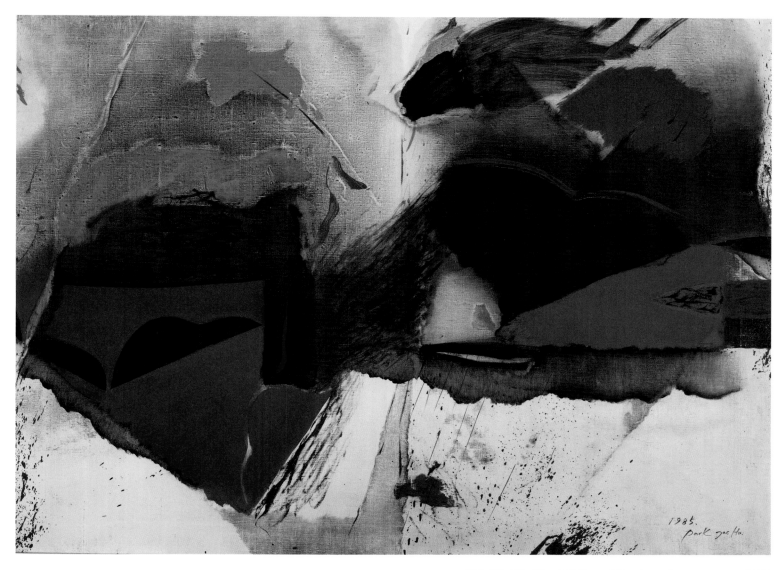

회소 85-07 97×130.3cm Mixed media on canvas 1985

 화가 박재호는 국내 화단에서 드물게 빨리 정상에 오른 작가 중의 한 사람이다. 그러나 그의 빠른 등정은 20년 가까이 그가 추구하고 파괴하며 무단히 정진해온 노력의 소산이다. 따라서 그의 지난날의 각고와 집념을 헤아린다면 별로 빠를 것도 없는 당연한 결과다.

 그의 작품은 조직화된 공간을 질서 있게 나타내고 그것을 갑자기 파괴함으로써 전체가 살아있음을 확인코자 한다. 다시 말해서 정적인 공간에 돌발적인 충격을 가해 동적인 공간으로 전환시키는 절묘한 기교를 발휘한다. 물론 이 같은 기교는 단기간에 쉽사리 얻어질 수 없는 것이기에 박재호의 화풍은 별가네 특이하고 돋보인다.

 조형미술에서 우리가 흔히 강요당하는 시각의 절제와 규율은 자칫 존재 이외의 다른 감흥을 주지 못하는 예를 종종 보아왔다. 그럼에도 불구하고 박재호의 화폭이 우리에게 신선한 충격과 갖가지의 세련된 언어를 제공해 주는 것은 기존의 규율과 질서를 파괴함으로써 새로이 자생된 생명체의 자유분방한 시각언어에서 비롯된 것이라 하겠다.

<div align="right">香粧, 1985년 8월호</div>

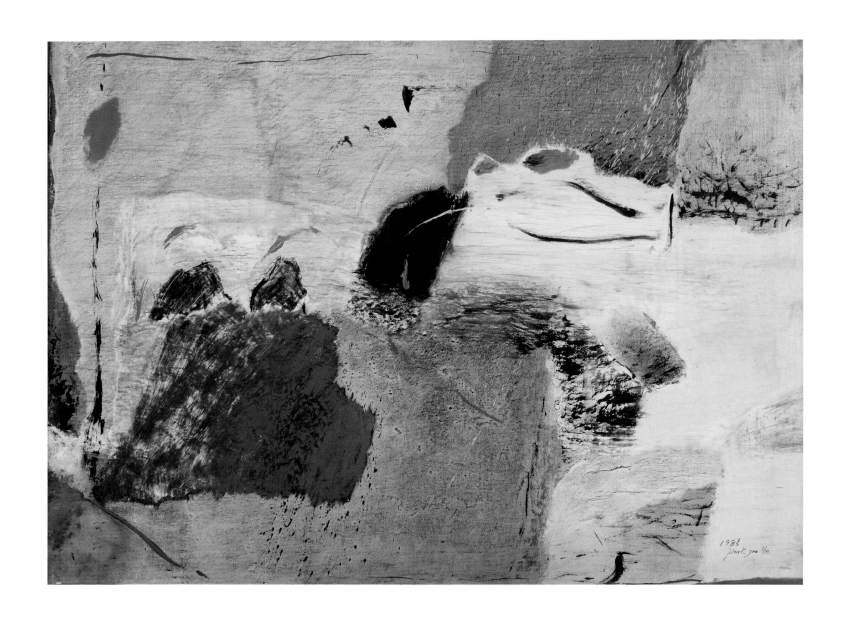

희소 **85-13** 97×130.3cm Mixed media on canvas 1985

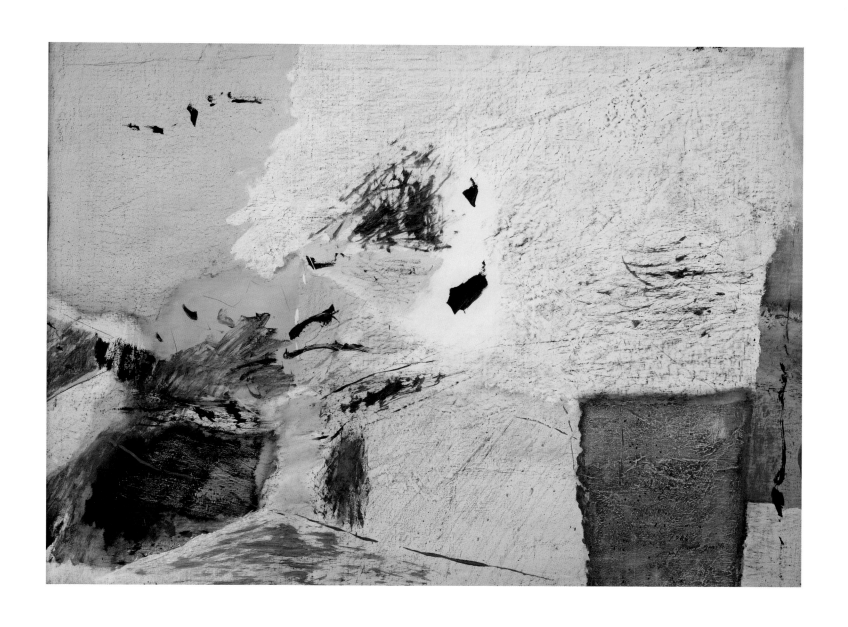

회소 **85-14** 97×130.3cm Mixed media on canvas 1985

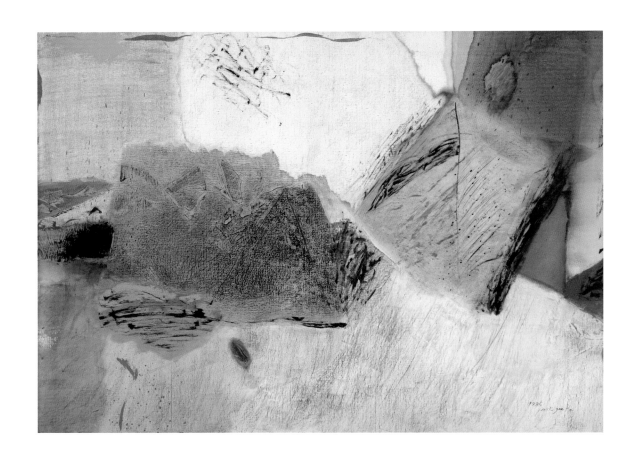

희소 **85-12** 97×130.3cm Mixed media on canvas 1985

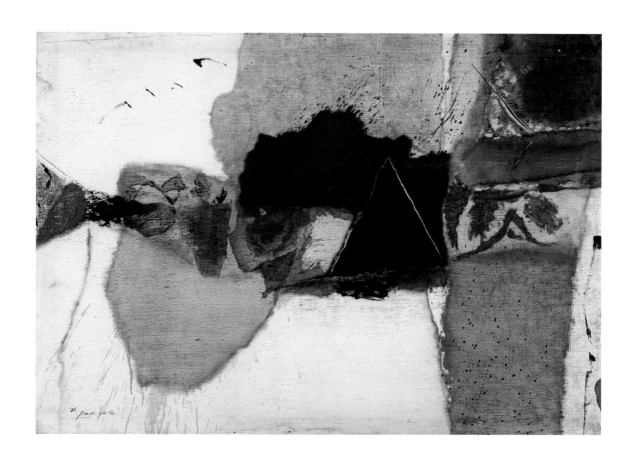

회소 **85-04** 97×130.3cm Mixed media on canvas 1985

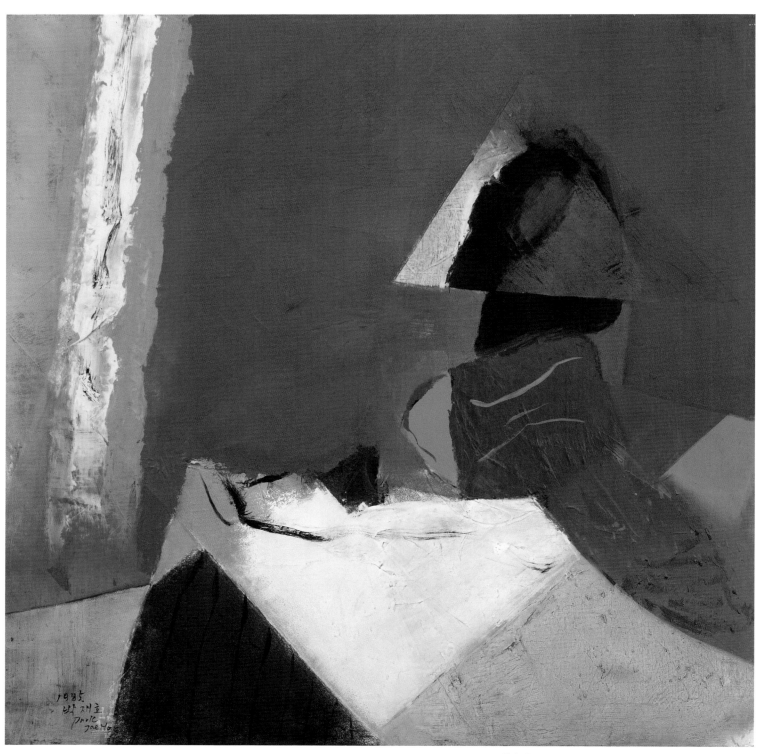

희소 **85-17** 72.7×72.7cm Oil on canvas 1985

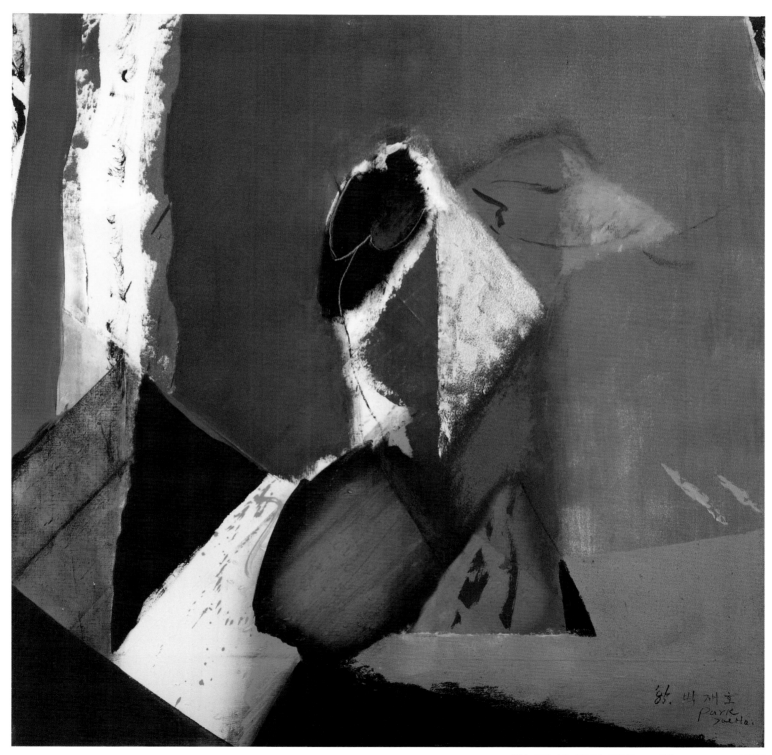

회소 85-16 72.7×72.7cm Oil on canvas 1985

박재호 작품전에 붙여

임영방 (미학, 서울대학교 인문대교수)

　미술작품美術作品은 자율적自律的인 우주宇宙라고 전문가專門家들은 흔히 말하고 있다. 그것은 물론勿論 창조적創造的인 공간空間 제시提示와 함께 생명적生命的인 것이 있음을 뜻하는 것이다. 그 세계世界를 구상構想하고 표출表出하는 가는 작가作家의 창조력創造力에 해당되는 상상력想像力이나 직시력直視力 그리고 표출력表出力에 의존되고 있는 것이다.

　작가作家는 이 상태를 풀어놓으려고 하고 있다고 말하고 있으며, 그 노력의 흔적이 또한 이 전시展示에서 볼 수 있는 작품作品들이다. 그것은 유기적有機的인 상태의 세계世界가 무기적無機的인 상태로 변질되어 가는 양극성兩極性의 대결 단계로 보여 지고 있다. 질서에 대한 무질서의 침식에서 그 대립성對立性이 역력히 보여 진다. 박재호는 여기서 일종의 파괴적인 시도를 함으로써 새로운 공간형상空間刑象을 추구追究하고 있다.

　파괴된 조직체의 잔영殘影은 마치 폐허가 된 비리非理의 공간空間으로 되어 오늘의 인간세계人間世界의 현실現實을 비유하고 있는 듯하다. 이 잔영殘影마저 소멸되어가는 과정을 또한 이번 전시작품展示作品에서 볼 수 있다.

　그다음 단계의 작품은 변질變質에서 변모變貌를 보여준다. 큰 단위單位의 파괴된 조직체組織体는 작은 한 단위單位로 환원되어 그 자체분열自体分裂 현상現像을 나타내는 생명성生命性을 보여 준다. 다시 말해서 박재호의 공간空間은 회회繪畵의 가공적架空的인 성격性格의 것이 아니고 자생적自生的이며 생명生命이 있는 공간空間임을 이에 알 수 있다. 여기서 작품구성作品構成의 새로운 활력적活力的인 요소가 등장하고 있는데 그것은 강렬한 색채色彩이다. 색채色彩는 은은하고 제한된 상태에서 이차적二次的인 역할을 하였으나, 이제는 자성적自成的인 공간空間의 활력적活力的인 상징으로 등장하고 있는 것이다. 강렬한 색조索條의 단조單調함이 그 특징이고 또한 회화성繪畵性을 주고 있다. 박재호는 유기적有機的인 공간성空間性의 원천源泉을 미지未知의 원동력原動力으로 보고 색채色彩로 그 힘을 상징시키고 있는 것이다. 따라서 그의 작품은 공간空間의 생장生長을 말하는 조직적인 발전發展에서 그 자생력自生力인 원천源泉으로 되돌아가는 상태를 보여 주고 있는 것이다. 전자前者가 없었다면 후자後者의 이해는 어려울 것이다. 이것은 물론 당연한 귀결歸結이라 볼 수 있겠지만 조형공간造形空間에 대한 창조적創造的 구상構想이 시각언어視覺言語로 되어 눈을 깨우치고 새로운 인식을 가능可能케 함은 원리原理의 전개체계展開体系와 그 통일성統一性이 있어야 한다는 것이다.

　조형작품造形作品은 사람들로 하여금 새로운 시각언어視覺言語를 깨우쳐 주는 것이라고 주장하는 오늘이고 보면, 박재호의 작품은 이에 호응하고 있는 셈이다. 깊고 진지한 그의 구상構想과 표출력表出力 이 어떻게 다음 단계에서 보여질 것인가 기대되는 바이다. 첫 전시展示가 어렵다는 이유는 다음 작품을 다짐한다는 암시적인 뜻을 갖고 있기 때문이다.

1984. 3.

희소 **84-14** 72.7×72.7cm Oil on canvas 1984

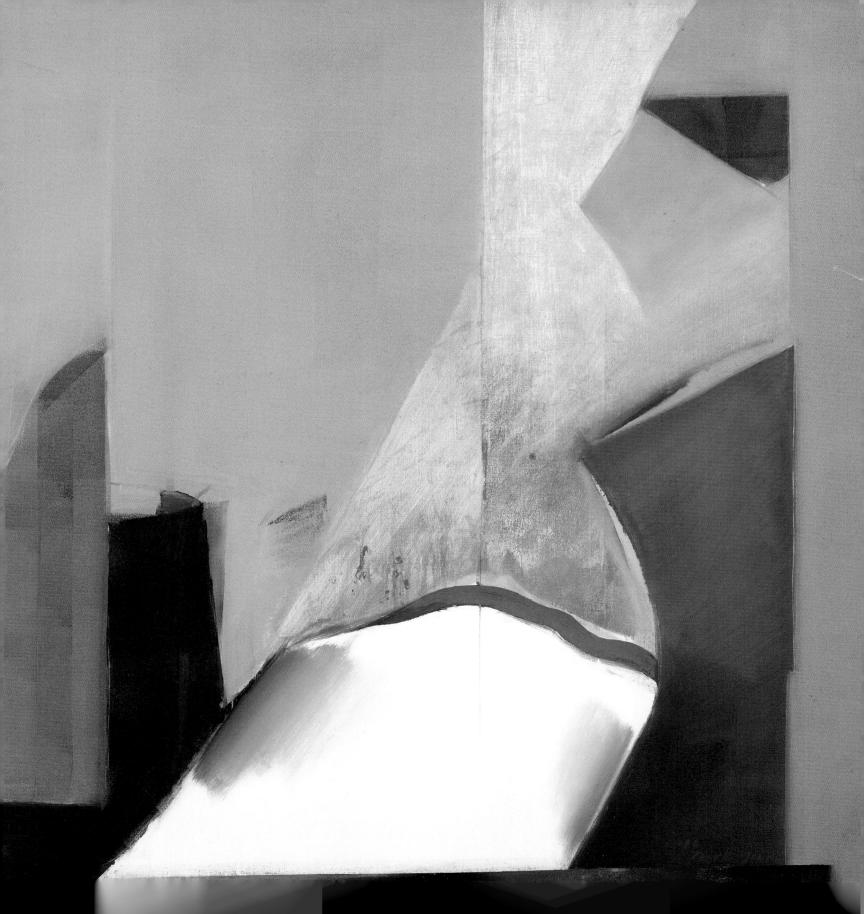

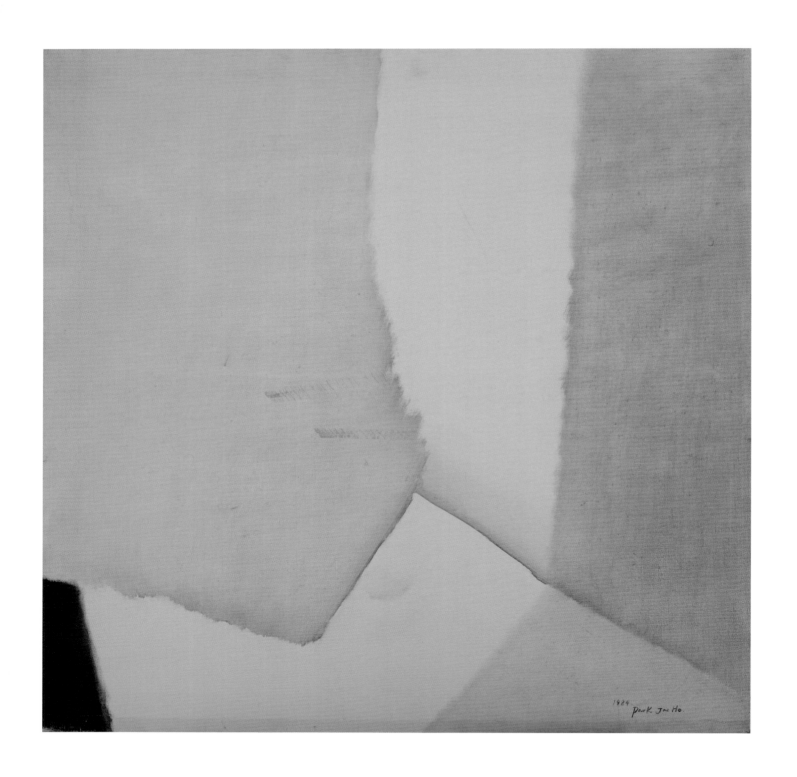

자연이미지 84-20 90.9×90.9cm Oil on canvas 1984

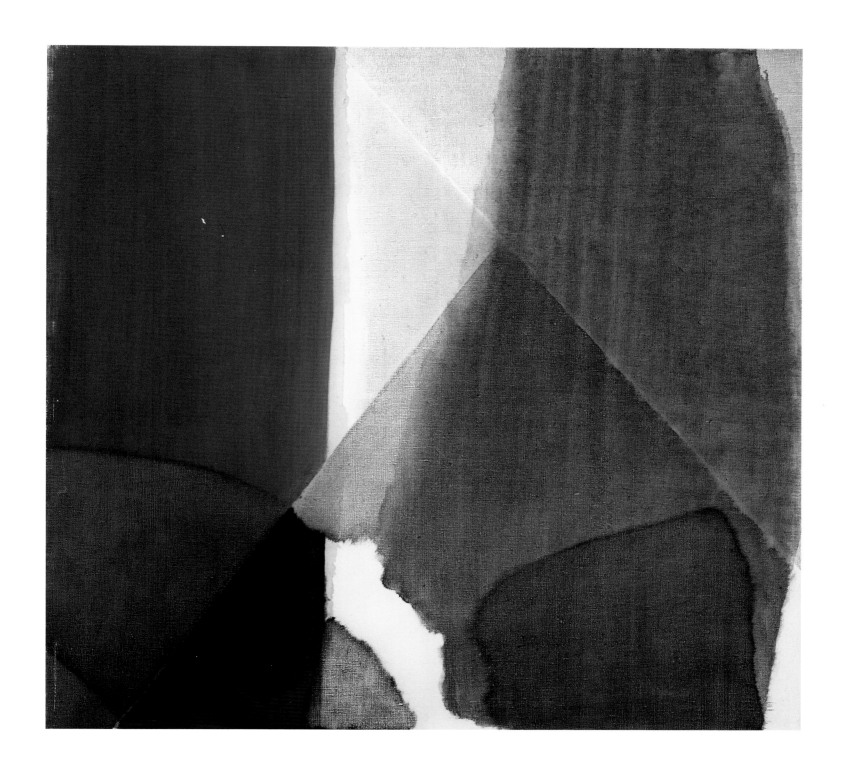

자연이미지 84-24 90.9×90.9cm Oil on canvas 1984

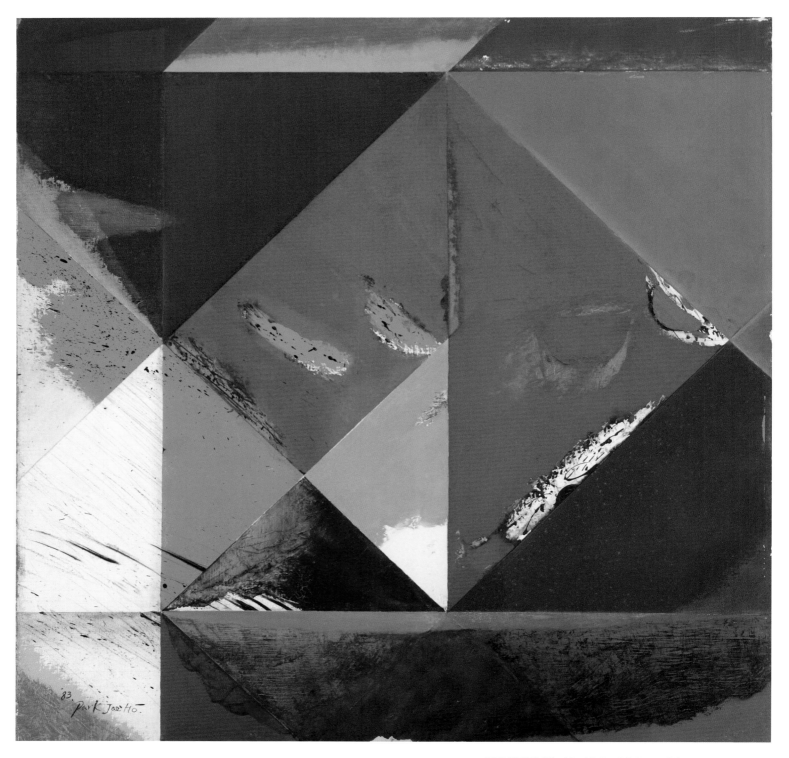

자연이미지 83-16 90.9×90.9cm Oil on canvas 1983

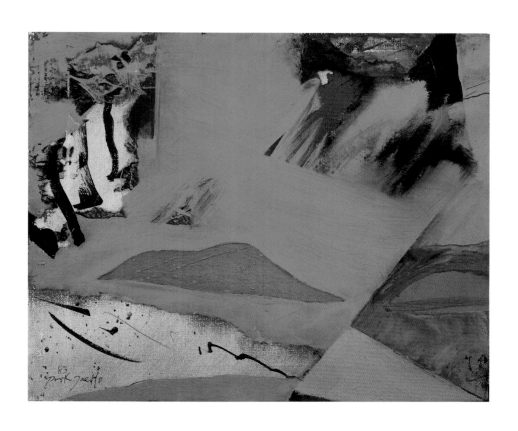

자연이미지 83-06 37.9×45.5cm Oil on canvas 1983

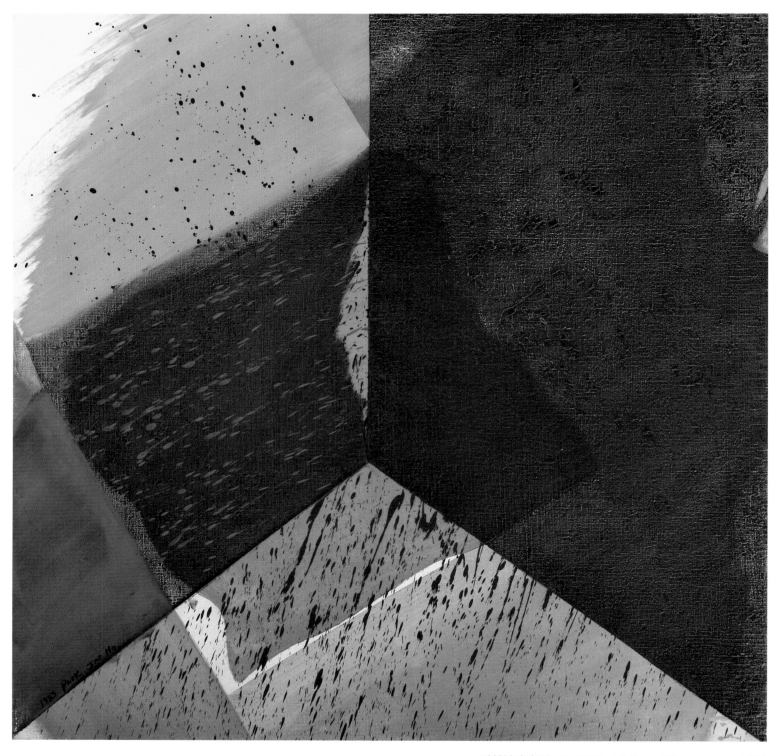

자연이미지 **83-11** 72.7×72.7cm Oil on canvas 1983

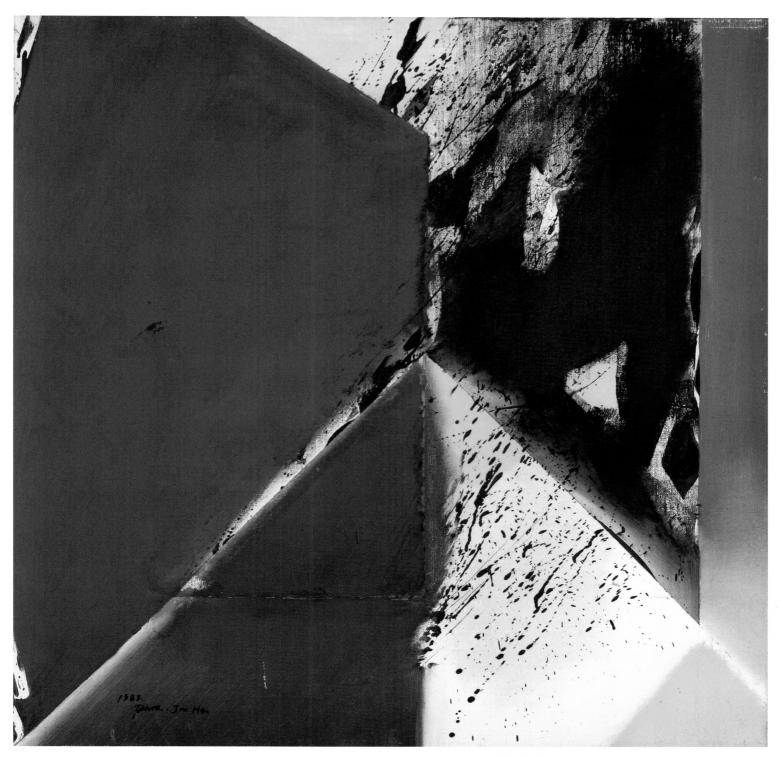

1983.
Park: Jae Ho.

자연이미지 83-08 72.7×72.7cm Oil on canvas 1983

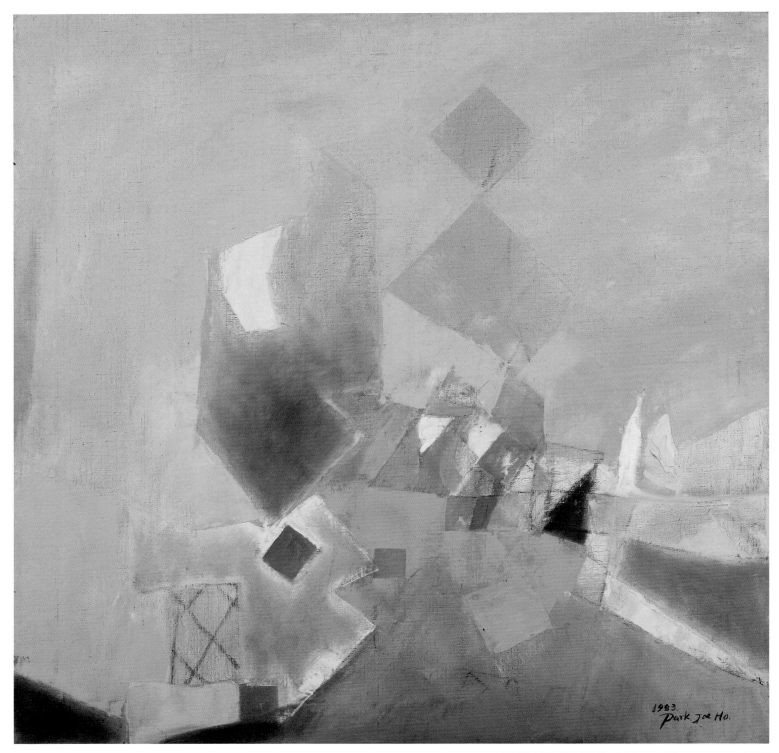

사변의시 83-03 72.7×72.7cm Oil on canvas 1983

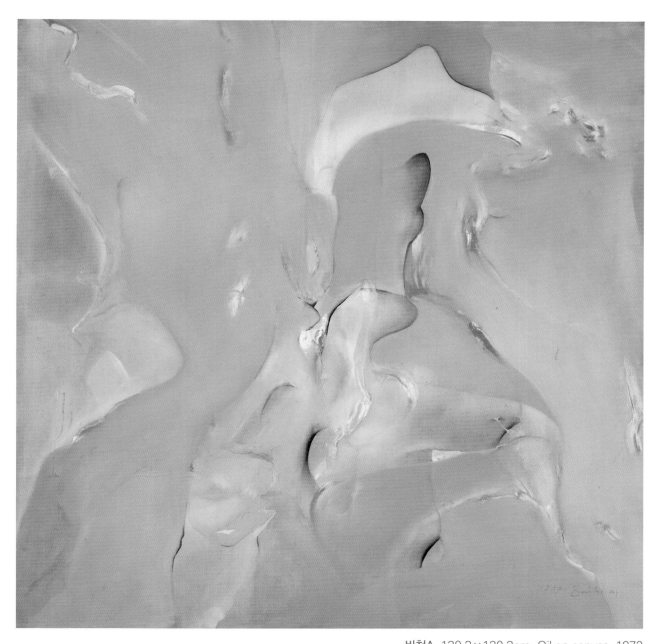

비천A 130.3×130.3cm Oil on canvas 1972

주) 한국의 추상미술 1960년대 전후의 단면전 〈서남미술전시관〉

문제를 낳기도 하였고 숱한 혼란과 변동이 나타나기도 했다. 많은 역경 속에서 국전을 통한 화단 등단의 문제도 젊은 작가에게는 많은 어려움을 준 시기이기도 하다. 미술대학을 갓 나온 신인들에게는 동인 형식의 그룹이 만들어지고 각종 초대전과 연립전 등의 전시회과 그들을 당황하게 한 시대였다고도 볼 수 있다. 당시의 젊은 작가들의 관심은 세계적인 추세이기도 하지만 대부분 추상계열에 있었다. 신선한 것은 곧 추상이란 등식으로 인식한 젊은 화가들은 전통적 회화관이나 형상적 조형세계를 진부한 것으로 여기면서 우리 시대의 진정한 미술은 무엇이냐고 외치면서도 이 정열은 대개의 경우 어느 한 계열의 획일적인 현상으로 나타난 시기이기도 하였다. 그러나 60년대 미술은 현대 한국미술 발전에 큰 비중으로써 존재한 시기였다.

변조 72-07 162.2×162.2cm Oil on canvas 1972

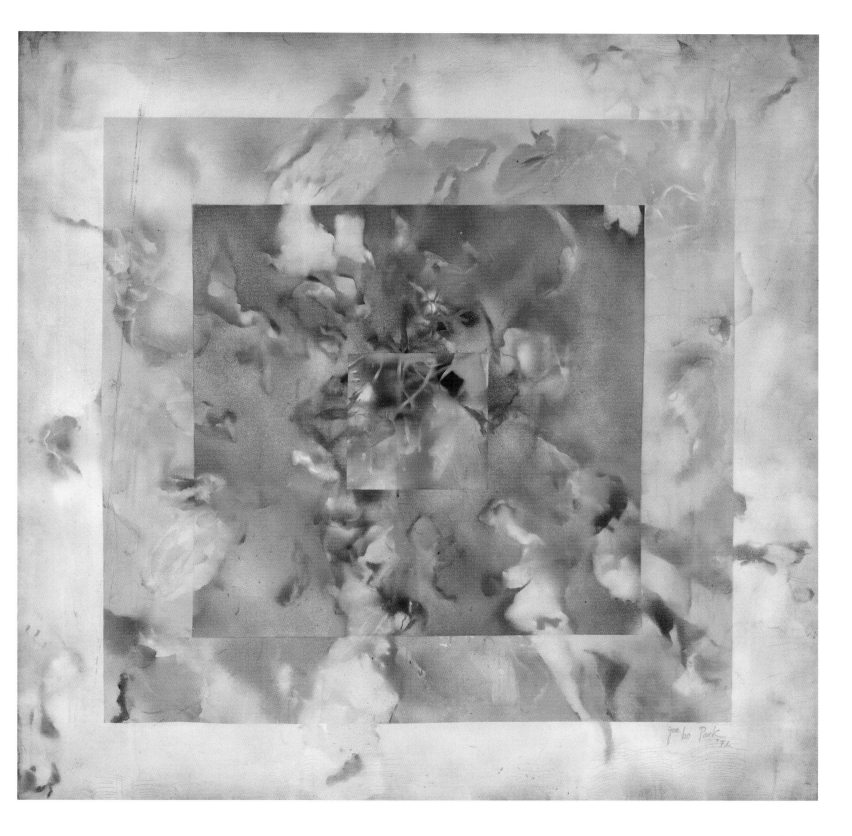

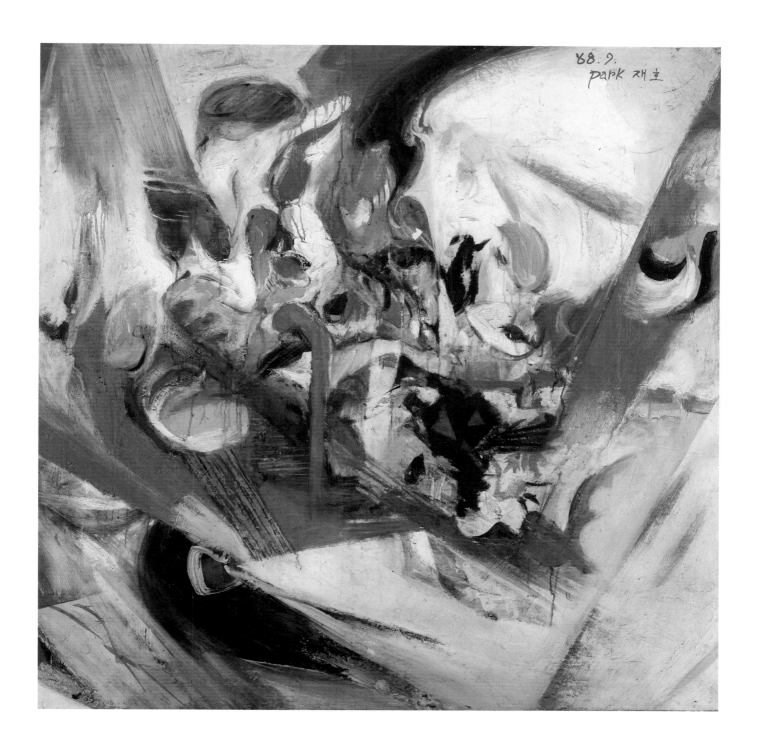

만시 68 130.3×130.3cm Oil on canvas 1968

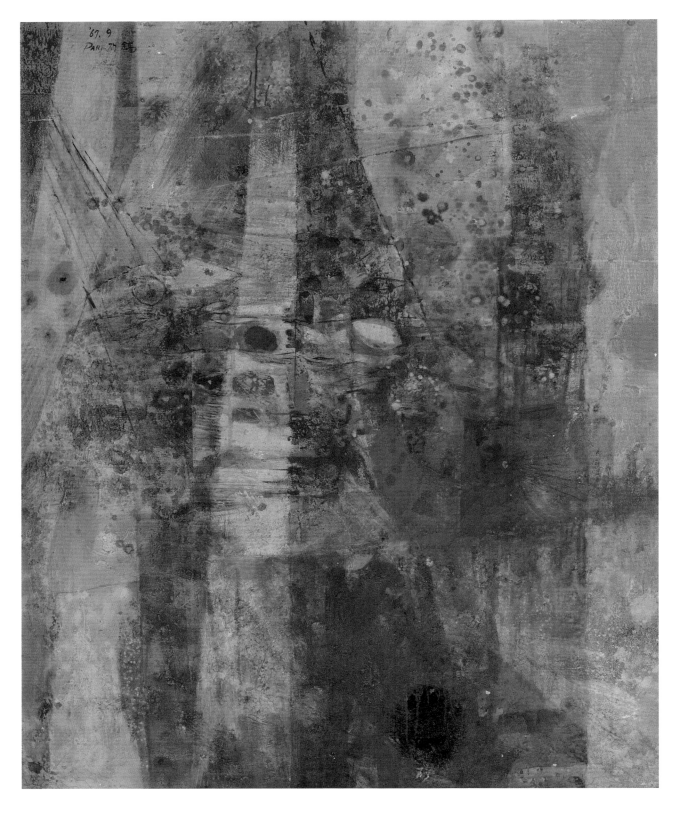

푸른시간 67
130.3×130.3cm
Oil on canvas
1967

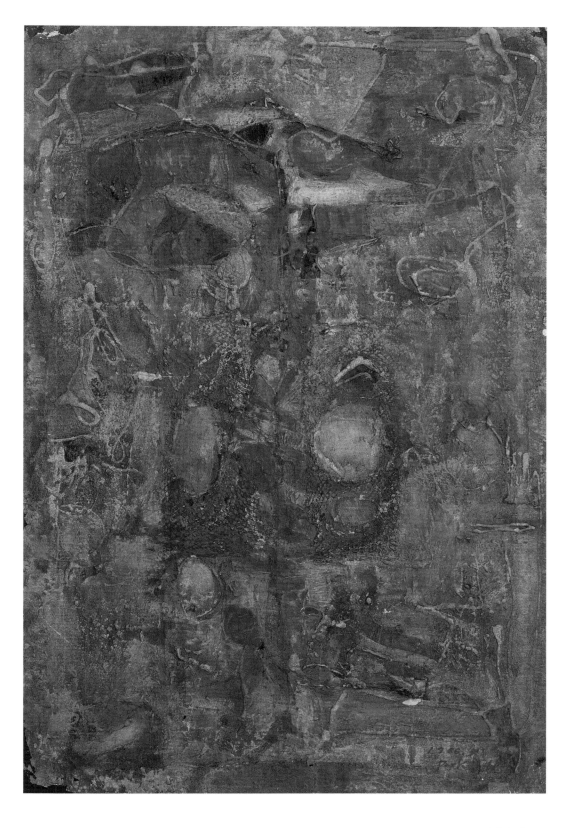

여일 66
80.3×120.3cm
Oil on canvas
1966

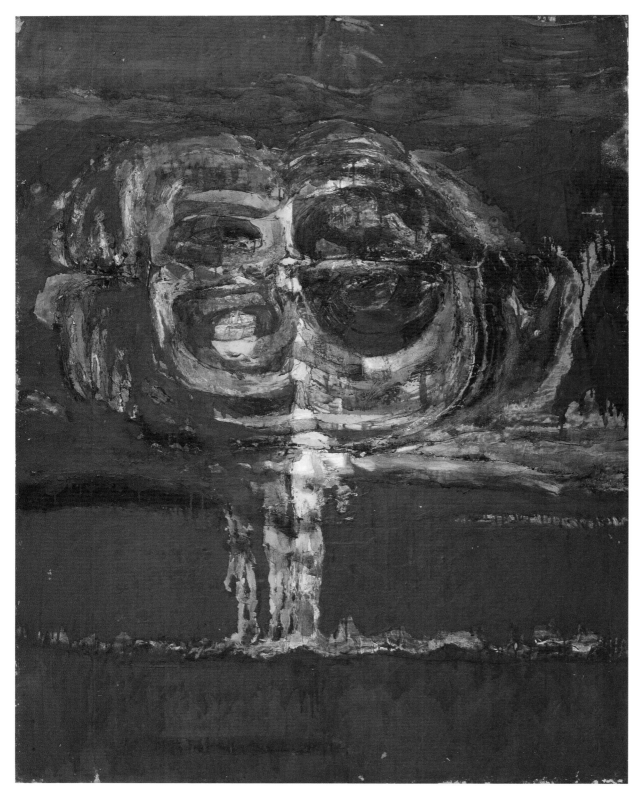

파시
112.2×145.5cm
Oil on canvas
1966

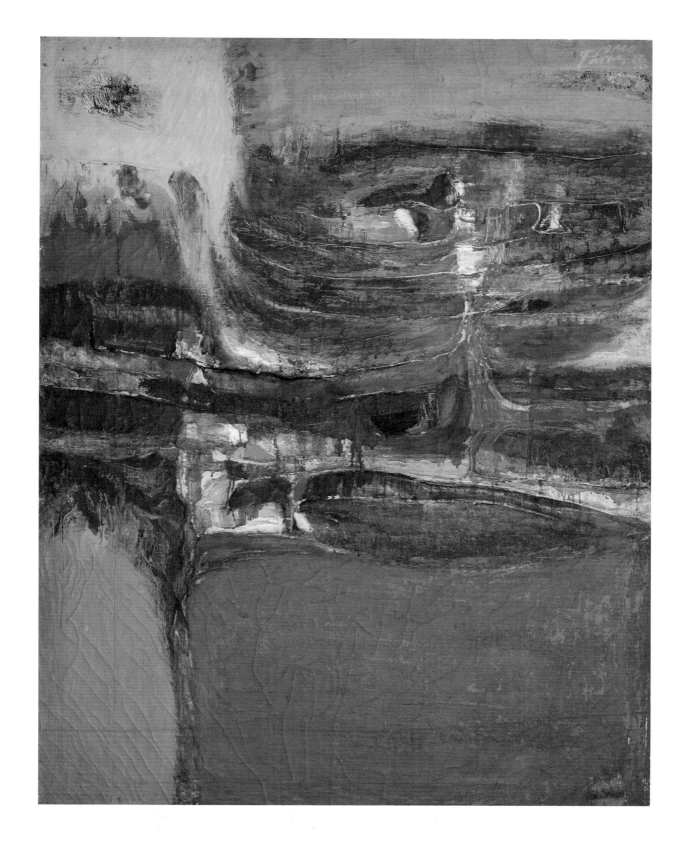

주) 표지 이미지
이은집 소설집 後裔
학문당 1966

만족
112.2×145.5cm
Oil on canvas
1966

작품A 30.6×40cm Silkscreen painting on paper 1964
작품B 45.5×27.3cm Silkscreen painting on paper 1961

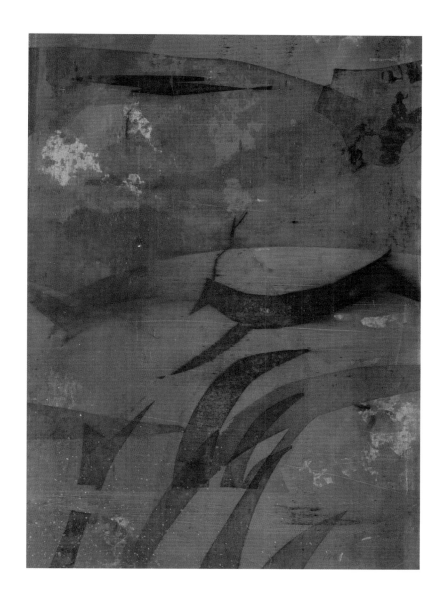
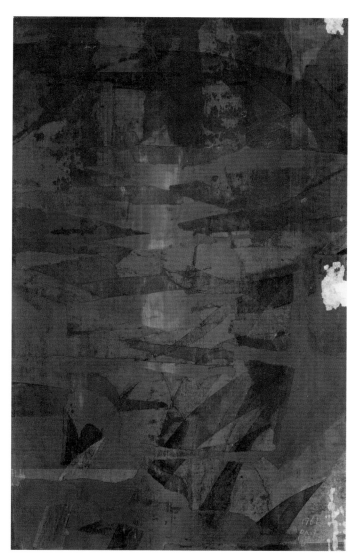

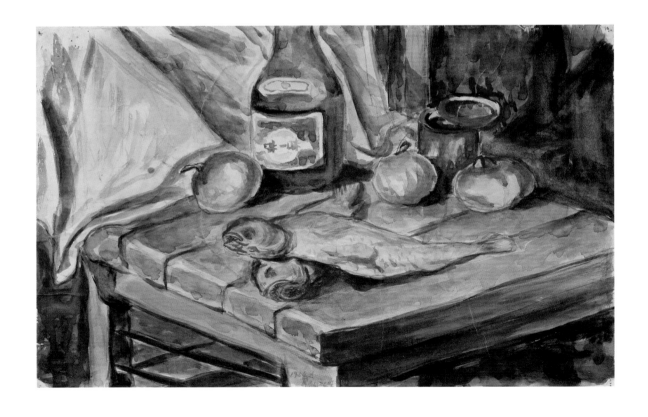

굴비 있는 정물 32×49.5cm Watercolor on paper 1954

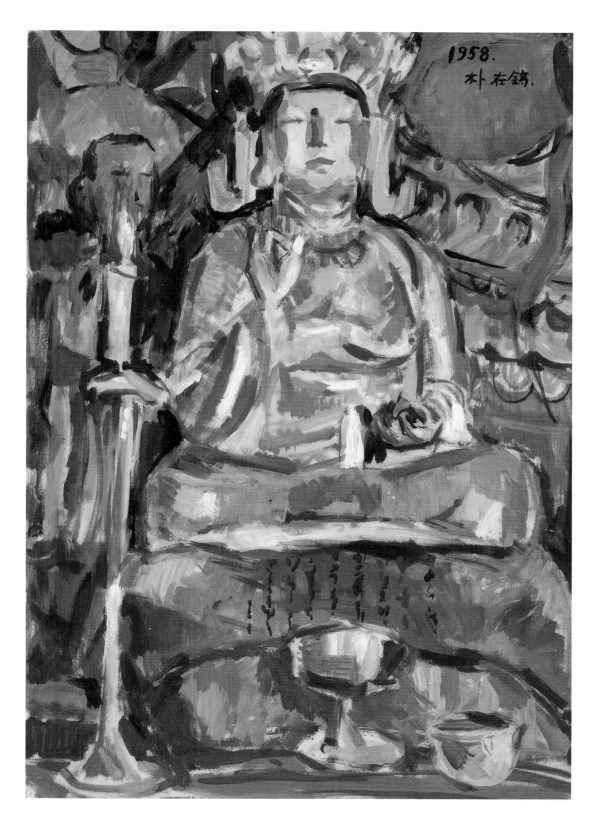

용문사 불상
38.8×54cm
Watercolor on paper
1958

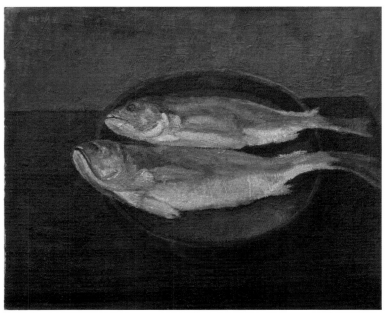

▲ 자화상 16×22.6cm Oil on canvas 1955
◀ 굴비 37.9×45.5cm Oil on canvas 1955

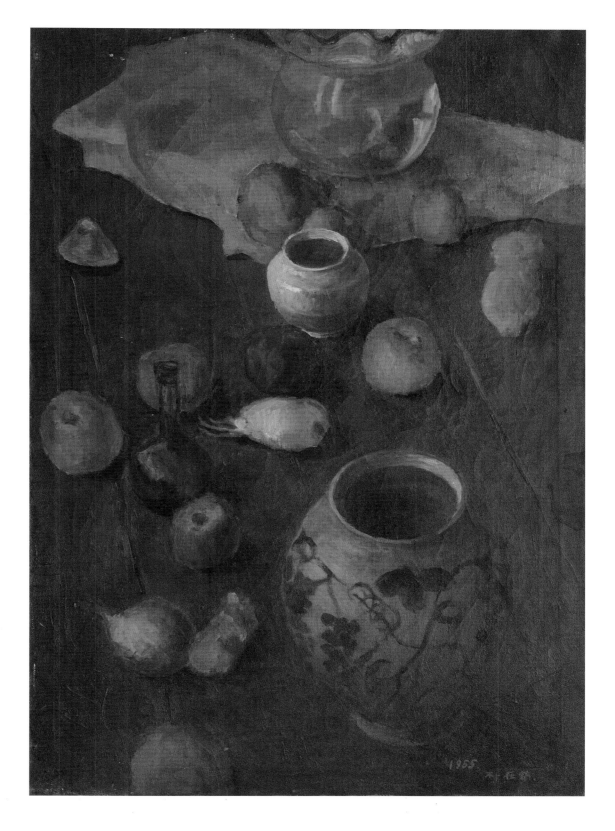

항아리가 있는 정물
75×53cm
Oil on canvas
1955

나의 초상

어린 기억속의 황포돛대

「자네 고향이 어딘가?」「네, 서울입니다.」
「음...」 옆에 있는 친구에게 「자네는 고향이 어딘가?」「네, ㅇㅇ입니다.」
「아, 그래? 어느 동넨가? 학교는? 아, 그래?」 하고는 껴안듯이 악수를 푸짐하게 하는 모습을 그려본다.

지금 와서 고향 이야기를 하자니 쑥스러워진다. 고향이 서울인 경우는 고향 이야기가 재미없다. 고향은 적어도 어린 시절의 비밀스러운, 혹은 황당한 일을 저질러 지금도 감추고 싶은 재미있었던 일들이 있어야 오래 기억나고 맛이 난다.

형들을 따라 나무하러 산에 따라갔다가 벌레에 물려 쩔쩔매던 일이나, 초저녁부터 앞마당에 마른 쑥대를 피워놓고 할머니 무릎을 베고 옥수수랑 고구마랑 먹으며 행복하게 잠들었던 일이라던가, 뜨거운 뙤약볕에서 잘 익은 참외나 수박을 원두막 그늘에서 뜨듯한 국물을 바짓가랑이 사이로 줄줄 흘리며 먹던 일이라던가, 개울가에서 가재 잡고 물장난하던 일이 마음속에 행복하게 쌓여있어야 고향 이야기가 진지하다.

나는 서울 종로구 경운동에서 태어나 유년시절을 마포에서 보냈다. 마포의 추억은 친구들과 병정 놀이하고 도둑잡기 하며 구슬치기 하던 기억뿐이다. 마포는 그 당시 새우젓 배가 많이 들어오던 때였다. 여름날 저녁이 되면 새우젓 배와 함께 황포돛대를 접은 큰 배들이 여기저기 떠 있는 정경을 신기롭게 보던 기억이 난다. 어린 시절 마포 하면 기가 막히게 재미있었던 일이 생각난다. 장난이 심했던 나는 늘 호기심에 쌓여있던 상자 하나를 뒷 채 대들보 위에서 끄집어내려 놓았다. 그것은 마치 무당이 입던 옷가지 같았다. 나중에 안 일이지만 그 상자는 집 귀신을 모시는 신주 상자였다. 신줏단지 모시는 일은 할머니의 일이었다. 이것을 제일 높은 곳에서 꺼내는 일도 대단한 일이었으나 그 상자 속의 울긋불긋한 옷을 입고 말채로 만든 모자를 쓰고 앞마당으로 뛰어나오니 할머니를 비롯하여 집안 어른들은 기절초풍할 노릇이었다. 나는 잡히지 않으려고 이리저리 뛰어다니며 장난을 쳤는데 지금도 그때를 생각하면 누웠다가 벌떡 일어나 웃음을 짓는다.

원래 고향 하면 태어나서 자란 곳이 고향이다. 나는 10살 전후에 피난시절을 충청도 옥산에 보냈다. 지금도 그곳은 따뜻했던 정겨운 친구의 모습을 생각하면 유년 시절의 즐거웠던 때를 생각한다.

1.4 후퇴 이후 피난시절은 초등학교 5학년 때라고 생각된다. 하루는 따스한 햇살을 받으며 양지바른 곳에서 작은 도화지에 그림을 그리고 있었다. 화염을 뿜으며 진격하는 국군 탱크의 장엄한 모습이었다. 또 한 장은 하늘을 멋지게 날아가는 쌕쌕이 비행기를 연필로 멋지게 그리고 있었을 때였다. 친구들이 놀러 와서는 그런 그림을 가져가곤 했다. 가끔은 선물로 과자며 사탕을 주고 가기도 하고 도화지를 주고 가기도 했었다. 어느 날은 친구가 자기를 그려달라는 것이다. 나는 멋지게 친구를 그리고 그 배경에는 비행기며 탱크를 그려주었는데 워낙 실물보다 잘생기게 그려서인지는 몰라도 아주 잘 그렸다고 하며 자기를 닮았다고 작은 쌀자루를 가져왔다. 어머니는 「벌써 그림을 팔아서 사는 화가가 됐구나!」하시며 웃으신다. 피난시절은 워낙 어려울 때라 고마운 일이었다.

자연이미지 91-09
97×130.3cm Mixed media on canvas 1991

한 번은 냇가에서 벌거벗고 미역 감으며 놀고 있는데 가까운 뚝방에서 같은 반 여학생들이 낄낄대며 보고 있었다. 워낙 낮은 개울이라 엎드려도 소용이 없었던지 모두들 뚝 쪽을 향하여 물을 튀기며 나보라는 듯이 뛰며 장난치던 시절이 그립다.

그림을 잘 그려서 칭찬받던 생각이 난다. 사실 이때 칭찬이 크도록 기억에 남으면서 자랑스럽다. 수업을 준비하기 위하여 담임 선생님이 갱지 전지에 교과서와 그림을 크게 그리는 일이었는데, 연필로 그리고 진한 먹을 찍은 붓으로 그리는 일이었다. 나는 한 장을 그리고는 다음 장부터는 연필로 그리는(下圖) 없이 먹물을 머금은 붓으로 슬슬 빠르게 잘도 그렸던 기억이 난다. 선생님께서 「잘 그리는구나. 커서 화가가 되겠구나」라고 칭찬하셨고 미술시간에 그려놓은 정물화 그림을 상기시키며 칭찬을 더 하셨다.

흰 보자기 위에 검은 운동화, 검은 모자를 그렸다. 애들은 윤곽선만 하얗게 남기고 검은색으로 모두를 칠했지만 나는 지금 생각해봐도 대견스럽고 놀랍게 유채색으로 그려나가기 시작한 것이다. 창으로 들어오는 햇살이 검은 모자의 표피에 여러 가지 색으로 남긴 것을 포착한 것이다. 병뚜껑 같은 곳에 담긴 물감에 물을 넣고 그것을 조금씩 찍어 섞어가며 여러 가지 다양한 유채색으로 운동화며 모자며 보자기를 그려나갔다. 곱고 아름답게 그려졌다고 생각이 든다. 그때 선생님이 그림을 보시는 수준이 높으셨다는 것을 알게 된 것은 그로부터 먼 훗날의 일이다.

내가 피난 시절을 끝내고 서울로 돌아왔을 때 마포 집 잣나무 밑을 파보고 놀랬다. 피난 가기 전에 장난으로 색연필, 물감, 장난감 같은 것을 쇠 상자에 넣어 파묻어 놓았던 것이 썩지 않고 그대로 있었다. 참으로 반가웠다. 거기서 꺼낸 물감과 색연필로 서울의 작은 화가의 화려한 데뷔가 시작된 것이다.

박재호 (경희대학교 교수, 서양화가)
- Korea Gallery Guide 2002. 10.

'영원한 연인, 20년 세월 한결같아...'

먹黑과 백白의 등가관계等價關係를 찾는 한국적 추상주의 박재호.
색조간色調間의 작용에서 오는 조화의 세계와 한국적 색과 선의 구상적 모티브를 찾아 의미의 세계를 암시하는 허계.
아트 커플 박재호·허계. 요즈음은 흔히 볼 수 있으나, 당시는 흔치 않았던 커플 미술인이다.
우리의 이웃에서 쉽게 대할 수 있는 사람, 좋아 보이는 이웃, 그래서 가장 친근한 모습인 박재호.
이른 새벽 신문을 배달하는 소년에게 뜨거운 차 한 잔쯤은 다독여 먹일 줄 아는 넉넉함이 엿보이는 허계.
그렇게 다져온 사랑과 예술의 길이리라.

● 두 분의 20여 년 사랑과 예술에 대한 얘기를 듣고 싶어 찾아왔습니다.
박 : 우리는 서로가 공통분모가 많아요. 그래서 결혼을 했는지도 모릅니다.
허 : 같이 미술을 하기 때문에 자연히 관심이 같을 수밖에 없어요. 그래서 여행도 같이 하고 모임에도 같이 참석합니다.

그래서 다른 커플보다 더욱 다정한가 보다.
같이 있는 시간이 많고 관심도가 같고 특히 같은 서양화 작가, 그리고 그들은 서로가 닮았다. 눈빛이, 마음이, 그리고 열정이....

● 두 분 만나시게 된 동기에 대해 듣고 싶은데요.
허 : 우리는 서로 만나기 전부터 서로를 알고 있었어요. 저이는 서울대에, 저는 수도여사대에 재학 중이었는데 교수님이 우연히 두 학교를 같이 출강 중이셔서 우리 학교에 오시면 서울대에 박재호라는 학생이 이러저러하다고 칭찬이 자자해서 이미 알고 있었지요.
박 : 저 역시 교수님으로부터 수도여사대에 허계라는 학생이 대단하다는 얘기를 많이 들어 알고 있었죠. 그러니 우리는 서로 만나기 전부터 이미 소문으로 알고 있었던 셈이죠.

4학년 전 과정을 장학금을 받으며 수석졸업의 영광을 차지할 만큼 우등생이었던 허계.
전국 전람회 6년 최고상을 수상하고 대학에서는 모든 일에 주도자 역을 했던 박재호.
그만큼 두 사람은 각기 자기 일에 열심이었고 우등생이었다.
그 후 대학을 졸업하고 1967년 초, 미 공보원에서 첫 대면을 하게 되고, 박재호의 용기 있는 포로포즈에 사랑이 싹텄다.
그리고 그해 12월, 추위보다 더 강한 사랑의 결합으로 결혼을 했고 그것이 벌써 20여 년 전의 이야기가 되었다.

허 : 우리는 결혼 후 주로 미술관을 다녔고, 그리고 시장보다 전시장을 찾아다녔습니다.
박 : 그것은 우리라는 의식의 고취였죠. 우리의 것을 찾는 일에 마음이 가고 결국은 뿌리의식과 자기 고향의 색을 찾는 작업을 해나갔죠.

사랑과 결코 분리할 수 없었던 예술에의 탐구, 그래서 두 사람은 외국여행까지도 함께 하며 예술에의 고장을 찾고, 미의식의 의미를 작품에 담아 갔다.

● 박 선생님의 작품은 마치 먹의 농담濃淡이 느껴질 만큼 흑의 대칭이 특별한데...
박 : 우리의 것을 표현하고 싶은 것이 바로 나의 세계입니다.

밀폐된 공간 속에서 확산되는 먹의 번짐과 같다 할까. 아크릴의 엷고 투명함을 이용, 원색보다 가라앉은 서정적 표현의 색을 사용 정중동靜中動의 은은함을 지향하는 박재호의 세계는 바로 동양인이기에 동양적 사고가 크게 작용하고 있다.

박 : 지금은 만족이 없습니다. 다만 후일 인정받을 수 있는 작품을 만들고 싶을 뿐이죠.
또한 박재호는 서양화로 따로 양식을 구분 짓기보다는 동·서양화를 두루 포괄한 자신 특유의 조형성을 보이고자 한다.
그래서 지난 4월, 문예진흥원에서 열렸던 두 번째 개인전에서 임영방은 「묵의 흔적이 자연스럽고 또한 자연스러운 활력성으로 백白에 활성을 주어 양자의 자율적인 관계를 엿보여 준다」라고 말하고 있다.
새로운 추상표현주의, 바로 이것이 한국적 추상의 모티브를 찾는 박재호의 회화 세계이다.
전체적인 화면 구도에서 먹(?)이 차지하는 비율은 10대 8, 10대 6으로 그 분할이 높다.
모노톤 한 색조에서 오히려 무수한 색의 빛과 환영을 찾는 듯한 자생공간自生空間은 거의가 스스로 존립하는 개념적 상황을 선보이고 있다.
이처럼 박재호의 작품세계가 극히 한국적인 것을 추구하며, 역시 같은 동반자인 허계는 한국적이면서 색채 대비가 특별한 우리의 것을 찾아가고 있다.

허 : 점점 강한 대비로 특성을 찾아가게 됩니다. 저의 그림을 보는 사람들은 거의가 여성 특유의 섬세함보다 강렬한 터치와 원색적 색조가 남성적이라고 하죠.

자신의 말처럼 허계의 작품의 주제는 우리의 것이나, 박재호와는 다른 강한 색조가 구조를 이루고 있다. 표면으로 보아도 느낄 수 있는 강한 마티엘이 화면 속 텍스쳐를 유도하고 있으며, 강한 색 대비는 가시적 표현의 단계를 넘어선 의미의 세계를 구축하고 있다. 이처럼 두 사람 다 한국적 소재와 이미지를 추구하고 있으나, 화면 구성에는 상당한 대조를 보여주고 있는 것이 특색이다. 결코 서둘지 않아 평생을 작업하겠다는 두 사람. 끌고 미는 종적 관계가 아니라 마주 들고 함께 걷는 횡적 연인들이다. 부부전에 관해 묻자 60이나 70은 돼야 하지 않겠냐며 웃는다. 그만큼 서로의 세계를 아끼고 사랑한다.
진솔하며 가식이 없는 두 사람. 20여 년 전이나 지금이나 친구이고 연인이며 그리고 영원한 사랑의 동반자이기에 박재호·허계 부부. 그들 부부에게서 끝없는 예술에의 분출하는 샘泉을 본다.

- 문경화, 주간미술15호 1988년11월

작품 감상

서양화가 박재호 초대전, 10일부터 포스코갤러리 … 추상화 45점 전시

경희대 회화과 교수로 재직 중인 서양화과 박재호 초대전이 10일부터 24일까지 포스코갤러리에서 열린다. 박재호(64) 씨는 서울대 미대 출신으로 1981년 제30회 대한민국 미술대전 대상 수상 작가이다. 박씨는 서울에서 3회의 개인전을 가졌으며 '제5회 인디아 트리엔날레', '아주 국제미술전', '현대 한국 회화 초대전', '헝가리-코리아전', 'MANIF ART 초대전' 등 국내외 유명 단체 및 화랑에서 다수의 초대전과 단체전을 가졌다.

이번 전시회에서 박씨는 자연 이미지를 다양한 색채와 형상으로 표현한 추상화 작품 45점을 선보인다. 평론가 심상용(동덕여대 교수)씨는 박씨의 작품에 대해 "박씨의 회화 세계가 궁극적으로 지향하는 바는 자연이다. 산과 나무와 대지와 대기, 그리고 그것들의 조화로운 어울림이다. 그러나 그 산과 나무와 대지는 암시적이고 시적인 방식으로 형상화 된다. 색은 흰색의 영역이 최대한 확장돼 있어 차분한 모노크롬에 가까우며 선은 절제의 결연한 의지를 수반하고 있다"고 말했다.

전시장에 나온 작품들은 색과 형상이 섬세한 명과 암의 관계에 의해 만들어지고 유지된다. 모노크롬에 가까운 채색은 창백하지 않고 단아하며 흰 여백과 여유로운 조화를 이루고 있다. 이번 전시회는 포스코 초대로 마련됐다.

<div align="right">- 윤희정 기자 / 2003. 10. 10. 경북매일신문</div>

'형상과 은유' 박재호 개인전

포스코 갤러리에서는 오는 10일부터 24일까지 초대작가 '박재호 개인전'을 연다.

작가 박재호의 작품 세계는 "궁극적으로 지향하는 바는 자연이다. 산과 나무와 대지, 그리고 그것들의 조화로운 어울림이나 산과 나무와 대지는 암시적이고 시적인 방식으로 형상화된" 작품이라고 평가받고 있다. 그렇기 때문에 더욱 살아있는 은유에 가까운 그것들은 화면 안에서 다른 암시적인 '형상-은유'와 서로 관련되어 있다는 것이다. 박재호 화백은 개인전 3회 및 단체전에서 다수 출품한 바 있고, 지난 81년 제30회 국전 대상을 수상 하였고, 현재 경희대학교 미술대학 교수로 활동하고 있다.

<div align="right">- 2003. 10. 9 / 경북일보</div>

박재호 교수 제3회 개인전을 보고 : 형상과 자유에 대한 향수

같은 대학에 몸담고 있는 필자는 박재호 교수와는 깊은 교분을 지켜왔다. 기다려지던 그의 개인전에 동참하는 기쁨 또한 큰 것이었다. 인간 박재호는 따뜻한 인간미를 가진 균형 잡힌 정신의 소유자다. 그가 있는 주변은 어김없이 훈훈하고 술이라도 한잔 들어갈 양이면 급류처럼 쏟아놓는 그의 달변이 좌중을 이끌어가는 정열가. 그는 그의 모든 주변을 성실하게 즐기려 한다. 술을 사랑하고, 제자들을 아끼며, 삶과 어울리고 인생을 마디마디 음미하며 살고 있는 것 같다. 그러나 그가 그림 작업 속에 빠져들면 세상과는 문을 닫고 그 자유의 세계를 끝없이 유영한다. 그의 그림은 사색 깊은 세계이다. 그가 취하는 그림의 형식은 추상 쪽이지만 그러나 구상성을 배제하지 않는다. 그의 그림은 마치 자연을 정신 속에 승화시킨 기억의 회화 같다. 유화물감을 쓰고 있는 데도 끈끈한 기름기를 전혀 느낄 수 없고 가을들판의 마른풀처럼 까칠까칠하고 드라이한 느낌을 준다. 그의 그림 바탕은 어김없이 올이 가는 모시판에 물감을 마르게 올린 듯 한 분위기를 갖고 있다. 나는 그 같은 그의 그림 공간을 기억의 공간이라고 이름 붙이고 싶다. 그 아늑하고 깊숙한 그림판은 모든 기억을 되살릴 듯 포용력 있게 우리를 끌어들인다.

박재호는 그 정신의 공간에 기억된 형상을 속도 빠른 터치로, 뭉갠듯한 흔적으로, 때로 붓을 던지듯이, 아니면 물감 덩이를 손가락으로 문지르듯이 조형화해낸다. 그것들은 훨훨 나르는 학일 수도, 깊은 산속 외롭게 서있는 장송일 수도 아니면 구름이거나, 드높은 바위 덩어리, 산새, 개천일 수도 있다. 어쩌다가 집이나, 회상, 불로초 같은 것, 인생의 알 수 없음을 나타내는 듯한 X형자도 등장한다. 부정인지 의문인지 모를 X자말이다. 그는 대상을 구체적으로 그리는 것이 아니라 은유적으로 상징적으로 던져 넣음으로써 보는 이의 자유도 한껏 유도해 낸다.

기억, 인상, 흔적을 화폭에 옮기는 것은 기억의 되살림을 일깨워 주는 것 같다. 그는 대상을 주인으로 하여, 그리는 자가 수동적인 자리에 서는 것이 아니라, 자기 속의 기억을 자의적으로 화폭에 투척함으로써 오히려 화면이 수동적인 입장에 놓이게 한다. 이런 방법으로 그는 그리는 과정의 자유를 확보하고 그리는 자의 자유를 만끽하려 하는 것이다. 그래서 그의 그림은 주체적이며 정신성이 두드러진다.

누군가 세상에서 가장 자유로운 것은 정신이라고 했던가. 그의 회화 정신은 화폭 속에서 완전한 자유, 그것에 있다. 역사를 자유의 완성이라고 본다면 그는 그림을 통하여 자유의 완성을 반추하고 있는 것 같다. 그가 서양식 형식과 매체를 쓰고 있는데도 동양적 사유 공간을 느끼게 하는 것은 이 같은 그의 능동성에 연유한다. 그의 그림에서 우리가 자유를 느끼고, 한국적 서정을 느끼는 것도 그 때문이다. 정신세계가 비가시적인 것 같지만 가장 확실한 실재로 다가오는 것도 사유하는 그의 그림 때문이다. 잡다한 문명에 시달린 우리를 일탈시켜 정신적 향수의 고향으로 이끌어가는 것이 그의 그림의 요체다. 우리가 그의 그림 앞에서 여유와 정밀한 고독을 느끼는 것도 그 때문이 아닐까?

<div align="right">

– 이석우, 경희대학교 문리대 교수, 사학

</div>

만남

지난 '84년 첫 번재 개인전을 가진 뒤 4년 만인 '88년 그의 두 번째 개인전에서 흑과 백을 주조로 한 강렬한 대비, 무한 공간에 극히 제한되어 다루어지고 있는 청, 황, 적 등의 색채들, 속도감 있는 붓놀림으로 우리 주변의 것들에 대한 새로운 자각과 깊은 통찰을 통하여 서구풍에서 이탈한 한국적 추상표현이라는 자신의 미술세계를 구축한 서양화가 박재호.

아름다운 단풍이 꽤나 인상적인 경희대학교 사범대 3층. 널찍하고 호젓한 그의 연구실을 찾았다.

– 캠퍼스(경희대학교)의 단풍이 무척 아름답습니다. 이렇듯 가을 정취가 흠씬 한 곳에서 만남의 시간을 마련하여 주시어 감사합니다.

그간 두 번의 개인전을 통해 보여진 선생님의 작품은 추상회화의 세계였습니다. 구상회화와는 어떤 차이점을 두고 계신지요.

박 : 구상회화를 인간이 볼 수 있는 시각적인 대상의 재현이라든가, 체험한 것, 일화적인 이야기, 역사적 사실 등의 상징적 표현이라는 비교적 제한된 영역이라면 추상회화는 작가의 주관적인 내면의 이미지를 형상화시킴으로써 보다 표현이 자유스럽고 본질적이라고 할 수 있습니다. 또한, 인간 본연의 표현이라는 점에서 작가와의 진정한 만남이 이루어질 수 있는 푸근한 회화세계라 여겨집니다.

– 지난 '84년 첫 번째 개인전에서 모든 생존적 공간 세계의 자율적인 질서를 의미한다 할 수 있는 소Micro에서 대Macro로의 확장을 제시하는 작품을 보여주신 뒤 4년 후인 88년 4월 개인전에서는 한국적 추상이라는 고유의 세계관을 제시하셨습니다. 이러한 변화된 모습은 어떤 의미입니까?

박 : 서구의 현대적인 추상이 아닌 동양사람으로서의 한국인의 추상을 탐구한 것이라고 할 수 있습니다.

소위 서양화라는 것은 서구세계에서 전파된 그들의 생리적 조건 및 작용 그리고 사상과 세계관이 담겨있는 것입니다. 이렇듯 우리의 것이 아닌 유형적 표현을 멀리하고 동양인으로서 한국인의 독자적인 추상표현이 마땅히 있음직 하다는 자각에서 자신의 추상표현이 서구풍에서 이탈한 한국적인 것으로 도달되기 위해 4년이라는 기간을 자성과 탐구의 작업으로 보냈지요.

– 그러한 변화를 있게 한 계기는 무엇인지요? 그리고 한국적 추상표현을 서구의 그것과 어떻게 다르다 할 수 있습니까?

박 : 지난 '82 년 1년간 미국, 유럽 여러 나라를 여행한 적이 있었습니다. 서양미술의 진행해온 과정을 느낄 수 있었지요. 그러나 여행을 마치고 한국에 돌아와서는 왠지 쓸쓸하고 허탈한 감정을 누를 수가 없었습니다.

서구화된, 서구의 언어로만 설명이 가능한 한국의 모습 때문이었습니다. 우리만의 것이 있어야겠다는 자각이 있었습니다. 그래서 한국의 정신이 표현되는 것을 추구하고자 했습니다.

서구풍 추상표현은 자연의 신비성이 인간 이성에 의해 도전되고 있고 자연을 통해 자아의 객관화를 지향하는 데 있다면 동양적(한국적) 추상표현은 자연의 신비성을 존중하고 추종한다고 할 수 있지요. 그런 의미에서 저의 작품은 지난날 보였던 선, 분할, 구획, 색의 다채성을 극소화하여 개념적인 성질의 것을 버리고, 묵념적인 자연관에 따른 기운생동의 세계로서 흰 바탕에 농담濃淡의 묵색이 자연스럽게 여러 필운의 흔적을 담은 상태로 나타내고 있습니다.

– 회화 미술의 본질적 의미는 눈에 즐거움을 주어야 한다는 것이 예나 지금이나 공통된 것으로 알고 있습니다. 그런 의미에서 추상화는 늘 감상하기 어려운 것으로 알고 있는 우리들에게 추상화와 좀 더 친숙해질 수 있는 방법을 일러 주신다면...

박 : 추상화야말로 작가와 가장 가까이 만날 수 있는 것입니다. 그러기 위해서 우선 그림을 많이 봐야겠지요. 작가가 의도한 바를 그대로 파악했다면 좋은 일이지만 일단 작가의 손을 떠나 보여진 작품엔 정답이 하나만 있는 것이 아닙니다. 작품을 보는 사람이 느끼는 것이 바로 정답이지요. 그렇게 작품을 보고 명상에 잠기는 기회가 많아지다 보면 작가의 의도와 일치할 때도 있습니다. 이에 더욱 흥미를 갖고 관심을 기울이면 작가와 만나는 게 그리 어렵지 않습니다.

– 회화 가족으로 알고 있습니다. 같은 길을 걸어오시면서 남다른 도움도 많았으리라 여겨지는데요.

박 : 안사람(허계. 서양화가)과는 '67년 정월 전시장에서 처음 만났습니다. 그 뒤 12월에 결혼을 했는데 처음엔 서로 같은 일을 하여 신비감이 떨어지겠구나 하고 생각했으나 서로 도움을 많이 받고 있습니다. 서로 흥미가 같다 보니까 여러 면에서 의견 일치되는 점이 많아 그림이라는 공동의 주제로 얘기를 나누는 시간이 많고, 전시회도 같이 다니다 보니 늘 연애하는 기분입니다. 서로의 길을 이해하고 또 얘기를 나눌 수 있다는 게 많은 도움이 됩니다. 그러다 보니 자녀에게도 영향이 가서 큰 딸애가 한국화를 전공하게 되고 둘째 아들도 지금 고등학교 1학년인데 미술대학에 입학하기를 희망하고 있어요.

– 좋은 말씀 감사합니다.

– 취재 / 김애선, 자원재생, 1988년 11월호

박재호
朴 在 鎬 1940~

서울출생
서울 한성고등학교 졸업 (1959)
서울대학교 미술대학 회화과 졸업 (1963)
연세대학교 교육대학원 미술교육전공 졸업 (1975)

화 력

창작미술협회전 (신세계미술관 1965 ~ '68. 8. 15 ~ 21)
현역작가 초대전 (문공부, 국립현대미술관 1967. '79, '82)
한국 미술가협회전 (국립현대미술관 1970 ~ '87)
한국 미술대상전 (한국일보.국립현대미술관 1971. 5. 10 ~ 6. 9)
제3그룹전 (문예진흥원 미술회관 1973 ~ '79. 12. 29 ~ 11. 4)
제1회 서울현대미술제 (국립현대미술관 1975. 12. 16 ~ 22)
서울 '70전 (국립현대미술관 1976 ~ '79)
제1회 중앙미술대전 (국립현대미술관 1978)
제5회 서울 현대미술제 (국립현대미술관 1979)
현역작가초대전 (동덕미술관 1979 ~ '82)
한국 - 아랍 미술교류전 (아랍문화회관 1980)
제11회 ~ 29회 대한민국 미술대전 (국립현대미술관 1962 ~ '80)
제30회 대한민국 국전 (대상수상. 문공부국립현대미술관 1981)
현대미술관 건립기금 조성전 (문예진흥원 미술회관 1981. 5. 23 ~ 29)
제29회 Saron Art Sacre 국제 초대전 (Paris, France 1981)
New York, Paris 등에서 미술연수 (한국문예진흥원 지원 1981 ~ '82)
제5회 India Triennale 국제 초대전 (New Delhi, India 1982)
Seoul - Sappor 전 (현대갤러리, 서울시립미술관. 1982, '92)
Arts Contemporary Corean 국제 초대전 (Milano, Italy 1983)
제1회 국전출신작가전 (문예진흥원 미술회관 1983)

제1회 개인전 (신세계미술관 1984. 03. 27 ~ 04.01)
제11회 서울 현대미술제 (문예진흥원 미술회관 1985)
한국현대미술 초대전 (국립현대미술관 1983 ~ '88)
아주국제미술전 (Seoul, Taipei, Fukuoka, Kuala Lumpur 1985 ~ '94)
평면작업 9인전 (수화랑 1986. 9. 30 ~ 10. 6)
아세아국제미술전 (Seoul, Taipei 1985 ~ '87)
Transmission'86 Nagoya, Seoul, Japan전 (Nagoya, Japan 1986)

평면작가 9인초대전 (서울 수화랑 1986)
창작미술협회 30주년기념 초대전 (문예진흥원 미술회관 1986)
Seoul 현대회화 5인전 (Sapporo, Japan 1987. 8. 10 ~ 15)

제2회 개인전 (문예진흥원 미술회관 1988.04.08 ~ 13)
박재호, 최경환, 홍정희 3인 초대전 (Ana Gallery 1988)
'89 현대한국회화 초대전 (호암겔러리 1989. 11. 2 ~ 12. 24)
현대미술초대전 (예술의 전당 1990 ~ '93)
'90 현대미술초대전 (국립현대미술관 '90. 8. 2 ~ 31)
평면의 독백 (최갤러리 1991)
'92 IAA 서울기념전 (예술의 전당 1992)

제3회 개인전 (현대아트갤러리 1992.09.29 ~ 10.04)
『Bridging Gaps 현대작가초대전』 (New York, Gallery Korea 1993)
박재호 허계 부부초대전 (금산갤러리 1993)
Hungary - Korea전 (Hungary, Budapast, Keptez, Rondella Gallery 1994)
한국의 추상미술 - 1960년대전후 단면전 (서남미술관 1994. 12. 2 ~ 95. 2. 2)
서울 국제 현대 미술제 (국립 현대 미술관 1994)
현대미술 오늘의 상황전 (종로갤러리 개관전 1994. 11. 19 ~ 95. 1. 5)
서울미술대전 (서울시립미술관 1995, '96, '97)
한국 지성의 표상전 (교수신문사 공평아트센터 1995)
한국현대미술 조형의 모델전 (갤러리 지현 1996)
서울대학교 개교 50주년 기념 미술대학 동문전
(서울대학교 박물관 1996. 7. 5 ~ 15)
Manif Art 초대전 (예술의 전당 1996)
Seoul Artists 7 Now (N.Y Korea Cultural Service 1997. 2. 6 ~ 20)
현대 동 · 서 조형 이미지전 (상갤러리 1997)
한국 미술 Entasis전 (동덕미술관 1997. 10. 22 ~ 11. 11)
한국 가스공사 벽화 (500호 2점, 한국 가스공사본관 1997)
한국 방송회관 벽화 (500호 2점, 한국방송회관 1999, 2000)
한 · 중 교수교류전 (동덕 아트갤러리 2000)
한국미술 · 정과동의 미학 (갤러리 라메르, 갤러리 H&S 2001)
21C 한국미술 "그 희망의 메세지전" (갤러리창 2001. 2. 26 ~ 3. 17)
21세기 현대한국미술의 여정. 원로작가 100인전 (세종문화회관 미술관 2001)
한국 현대미술 반세기 오늘전 (갤러리 한스 2001. 11. 21 ~ 12. 4)

제4회 개인전 초대전 (포스코 갤러리 2003. 10. 10 ~ 24)
포스틸타워 벽화 (1000호 2점, 포스틸타워. 2003)
예술의 전당 개관기념 현대미술전 (예술의 전당 2003)
서울특별시 원로중진작가전 (국립현대미술관 2003)
한국미술대학교수 100대작가 초대전 (단원미술관, 안산 2005)
박재호 초대전 (더클래스 효성 2006. 4)
원로작가 6인 초대전 (E DA Gallery 2013. 4. 15 ~ 20)
한국추상화가 15인의 어제와 오늘 (안상철 미술관 2015. 9. 22 ~ 11. 29)
SNU 빌라다르 페스티발 2018 (예술의 전당 한가람미술관 2018. 5. 23 ~ 31)

상 훈
제30회 대한민국 미술대전 대상 수상 (문공부, 국립현대미술관. 1981)
옥조근정훈장 서훈 (제33084호, 2006.02.20)

작품 소장처
국립현대미술관, 대한민국 방송회관, 대한도시가스공사, 포스코건설
조형물, 포스틸, 용산고등학교 등

교직 활동
삼선중학교 (1969 ~ 1973)
용산고등학교 (1973 ~ 1977)
동덕여자대학교 예술대학 생활미술학과 교수 (1978 ~ 1984)
경희대학교 사범대학 미술학과 교수 (사대학장 역임) (1984 ~ 2006)
경희대학교 교수 정년퇴임 (2006. 2. 20)

Park Jaeho
朴在鎬 1940~

Born in Seoul
Graduated from Hansung High School, Seoul (1959)
BFA, Department of Painting, College of Fine Arts, Seoul National University (1963)
Master's Degree in Art Education, Graduate School of Education, Yonsei University (1975)

Exhibitions and Art Projects
Creative Art Association Exhibition (Shinsegae Museum of Art 1965 ~ '68)
Special Exhibition of Active Artists
(Ministry of Culture and Information, MMCA 1967, '79, '82)
Korean Artists' Association Exhibition (MMCA 1970 ~ '87)
Korea Grand Prize of Art Exhibition (Hankook Ilbo, MMCA 1971)
Third Group Exhibition (Korean Culture and Arts Foundation Art Center 1973 ~ '79)
1st Seoul Contemporary Art Festival (MMCA 1974)
Seoul '70s Exhibition (MMCA 1976 ~ '79)
1st Joongang Art Awards (MMCA 1978)
5th Seoul Contemporary Art Festival (MMCA 1979)
Special Exhibition of Active Artists (Dongduk Art Museum 1979 ~ '82)
Korea – Arab Art Exchange Exhibition (Arab Culture Center Exhibition Hall. 1980)
11th ~ 29th Korea Grand Exhibition of Art
(Ministry of Culture and Information, MMCA. 1962 ~ '80)
29th Korean National Art Exhibition
(Special Selection Award, Ministry of Culture and Information, MMCA. 1980)
30th Korean National Art Exhibition
(Grand Prize, Ministry of Culture and Information, MMCA. 1981)
Fundraising Exhibition for the Foundation of a Contemporary Art Museum
(Korean Culture and Arts Foundation Art Center. 1981)
29th Saron Art Sacre Exhibition (Paris, France. 1981)
Art training programs at New York, Paris, etc.
(Sponsored by the Korean Culture and Arts Foundation. 1981 ~ '82)
5th India Triennale international art exhibition (New Delhi, India. 1982)
Seoul - Sappor exhibition (Gallery Hyundai, Seoul Museum of Art. 1982, '92)
Arts Contemporary Corean (Milano, Italy. 1983)
1st Exhibition of Korea National Art Exhibition award winning artists (Korean Culture
and Arts Foundation Art Center. 1983)

1st Solo Exhibition (Shinsegae Museum of Art. March 27 ~ April 1, 1984)
Korean Contemporary Art (MMCA. 1983 ~ '88)
Aju International Art Exhibition (Seoul, Taipei, Fukuoka, Kuala Lumpur. 1985 ~ '94)
Asia International Art Exhibition (Seoul, Taipei. 1985 ~ '87)
Transmission'86 Nagoya, Seoul, Japan (Nagoya, Japan. 1986)

9 Artists in 2-Dimensional Art (Su Gallery, Seoul. 1986)
30th Anniversary Exhibition of the Creative Art Association
(Korean Culture and Arts Foundation Art Center. 1986)
5 Artists from Seoul: Contemporary Painting (Sapporo, Japan. 1987)

2nd Solo Exhibition
(Korean Culture and Arts Foundation Art Center. April 8 - 13, 1988)
Park Jaeho, Choi Kyung-hwan, Hong Jung-hee Exhibition (Ana Gallery. 1988)
'89 Korean Contemporary Painting (Hoam Gallery. 1989)
Special Exhibition of Contemporary Art (Seoul Arts Center. 1990 - '93)
'92 IAA Seoul Exhibition (Seoul Arts Center. 1992)

3rd Solo Exhibition (Hyundai Art Gallery. 1992.09.29 - 10.04)
Bridging Gaps: Special Exhibition of Contemporary Artists
(New York, Gallery Korea. 1993)
Duo Exhibition: Park Jaeho and Hur Kye (Geumsan Gallery. 1993)
Hungary – Korea Exhibition (Hungary, Budapest, Keptez, Rondella Gallery. 1994)
Abstract Art of Korea – Cross-Section of Before and After the 1960s
(Seonam Art Museum, 1994)
Seoul International Contemporary Art Festival (MMCA. 1994)
Contemporary Art: Situation of Today
(Marking the Foundation of Jongno Gallery. 1994)
Seoul Grand Art Exhibition (Seoul Museum of Art. 1995)
Symbols of Korean Intellect
(The Professor Newspaper Company, Gongpyeong Art Center. 1995)
Judge for the Grand Art Exhibition
(Ministry of Culture and Information. 1966, 2003)
Models of Form in Korean Contemporary Art (Gallery Jihyun. 1996)
50th Anniversary of Seoul National University: Exhibition by College of Fine
Arts Graduates (Seoul National University Museum. 1996)
Manif Art Exhibition (Seoul Arts Center. 1996)
Seoul Artists 7 Now (N.Y Korea Cultural Service. 1997)
Contemporary Formative Images of East and West (Gallery Sang. 1997)
Korean Contemporary Entasis Exhibition (Dongduk Art Museum. 1997)
Mural production for Korea Gas Corporation
(2 murals, main building of the Korea Gas Corporation. 1997)
Mural Production for Korea Broadcasting Center
(2 murals, Korea Broadcasting Center. 1999, 2000)
Exchange Exhibition of Korean and Chinese Professors (Dongduk Art Gallery. 2000)
Steering Committee member of the Korean Grand Art Exhibition
(Ministry of Culture and Information. 2001)

Korean Art: Aesthetics of Static and Dynamic (Gallery La Mer, Gallery H&S. 2001)
21C Korean Art "Message of Hope" (Gallery Chang. 2001)
21C Journey of Korean Contemporary Art: 100 Elders
(Jejong Center for the Performing Arts Art Museum. 2001)
Half a Century of Korean Contemporary Art and Today (Gallery Hans. 2001)

4th Solo Exhibition (POSCO Gallery. 2003)
Mural production of Posteel Tower (2 murals, Posteel Tower. 2003)
Contemporary Art exhibition commemorating the foundation of Seoul Arts
Center (Seoul Arts Center. 2003)
Exhibition of Elder Artists in Seoul (MMCA. 2003)
Special Exhibition of 100 Professors of Korean Art Colleges
(Danwon Art Museum, Ansan. 2005)
Special Exhibition of 6 Elder Artists (E DA Gallery, April 15-20, 2013)
The Yesterday and Today of 15 Korean Abstract Artists
(An Sang Cheol Art Museum. September 22-November 29, 2015)
SNU VILL D'ART FESTIVAL (Seoul Art Center, Hangaram Gallery May 23-31, 2018)

Awards and Decorations
Grand Prize at the 30th Korea National Grand Art Exhibition
(Ministry of Culture and Information, MMCA. 1981)
Decorated with the Order of Okjogeunjeong (No. 33084, February 20, 2006)

Collections
National Museum of Modern and Contemporary Art(MMCA),
Korea Broadcasting Center, Korea Gas Corporation, POSCO E&C, Posteel, etc.

Education and Other Activities
Samseon Junior High School, Yongsan High School (1969-1977)
Professor, Department of Painting, College of Arts,
Dongduk Women's University (1979-1984)
Professor of the Department of Arts, College of Education, Kyung Hee
University (Served as Dean of the College of Education) (1984 - 2006)
Retired from professorship at Kyung Hee University (February 20, 2006)
Advisory Committee Member, College of Fine Arts Alumni Association,
Seoul National University (2005-2007)
Member of the Board of Directors, Seoul National University Alumni
Association (2010-2015)

작품색인 Index

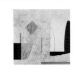

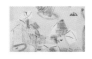

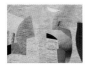

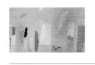

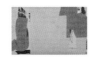

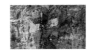
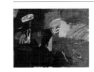
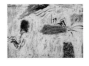

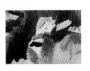
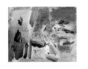
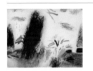
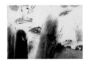
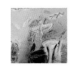
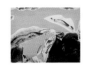
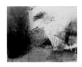
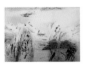

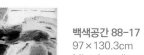

자생공간 88-25
97×130.3cm
Mixed media on canvas 1988 97

백색공간 88-17
97×130.3cm
Mixed media on canvas 1988 99

자생공간 88-19
97×130.3cm
Mixed media on canvas 1988 100

자연공간 88-09
130.3×162.2cm
Mixed media on canvas 1988 101

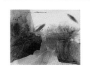

자생공간 88-12
130.3×162.2cm
Mixed media on canvas 1988 102

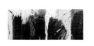

회소 87-17
130.3×162.2cm
Mixed media on canvas 1987 103

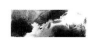

자생공간 87-07
162.2×390.9cm
Mixed media on canvas 1987 104

자생공간 87-5
260.6×97cm
Mixed media on canvas 1987 106

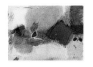

회소 86-92
97×130.3cm
Mixed media on canvas 1986 109

회소 86-94
97×130.3cm
Mixed media on canvas 1986 110

회소 86-17
97×130.3cm
Mixed media on canvas 1986 111

회소 85-15
72.7×72.7cm
Mixed media on canvas 1985 112

회소 85-06
72.7×72.7cm
Mixed media on canvas 1985 113

회소 85-10
72.7×72.7cm
Mixed media on canvas 1985 114

회소 85-07
97×130.3cm
Mixed media on canvas 1985 115

회소 85-13
97×130.3cm
Mixed media on canvas 1985 116

회소 85-14
97×130.3cm
Mixed media on canvas 1985 117

회소 85-12
97×130.3cm
Mixed media on canvas 1985 118

회소 85-04
97×130.3cm
Mixed media on canvas 1985 119

회소 85-17
72.7×72.7cm
Oil on canvas 1985 120

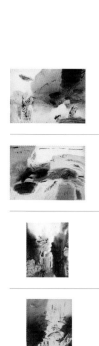

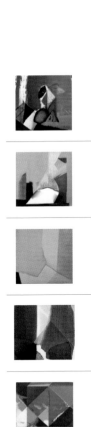

희소 85-16
72.7×72.7cm
Oil on canvas 1985
121

희소 84-14
72.7×72.7cm
Oil on canvas 1984
127

자연이미지 84-20
90.9×90.9cm
Oil on canvas 1984
128

자연이미지 84-24
90.9×90.9cm
Oil on canvas 1984
129

자연이미지 83-16
90.9×90.9cm
Oil media on canvas 1983
130

자연이미지 83-06
37.9×45.5cm
Oil on canvas 1983
131

자연이미지 83-11
72.7×72.7cm
Oil on canvas 1983
132

자연이미지 83-08
72.7×72.7cm
Oil on canvas 1983
133

사변의시 83-03
72.7×72.7cm
Oil on canvas 1983
134

자연이미지 83-04
31.8×40.9cm
Oil on canvas 1983
135

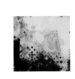

사변의시 82-01
112.2×112.2cm
Oil on canvas 1982
136

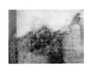

사변의적 83-02
97×130.3cm
Oil on canvas 1983
137

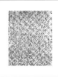

사변의시 81-06
145.5×112.2cm
Oil on canvas 1981
139

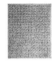

사변의시 81-08
145.5×112.2cm
Oil on canvas 1981
140

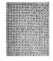

사변의시 81-07
145.5×112.2cm
Oil on canvas 1981
141

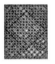

사각의변 80-09
145.5×112.2cm
Oil on canvas 1980
142

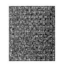

사각의변 83-02
60.6×50cm
Oil on canvas 1980
143

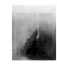

기원 78-06
112.2×145.5cm
Oil on canvas 1978
144

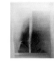

기원 78-05
112.2×145.5cm
Oil on canvas 1978
145

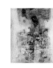

생성 76-01
112.2×145.5cm
Oil on canvas 1976
146

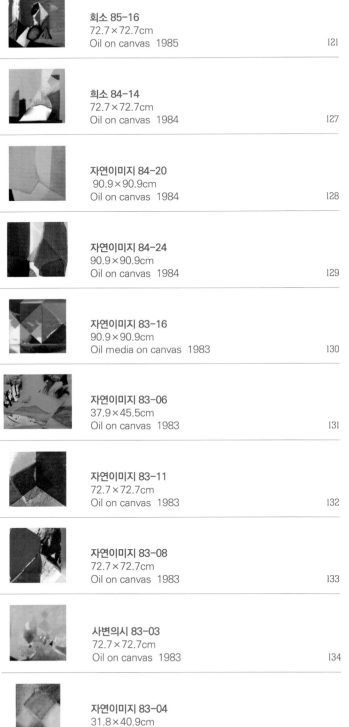

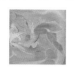
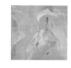
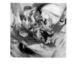
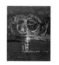
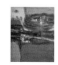

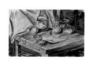
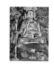

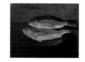